U0010027

THE BEATLES?
Let It Be

順其自然——
屋頂上的披頭四

傳奇樂團邁向分崩離析
的告別之作

Steve Matteo

史提夫·馬特奧——著

葉佳怡——譯

各界推薦

《順其自然》的錄音重現江湖，證明了披頭四的音樂並非偉大六〇年代的終點，而是有無數可能性的起點，它像是一條承載了一代人信念的祕鑰，也許能開啟新的多重宇宙。

——廖偉棠（詩人）

樂團發了兩張作品後，身為音樂創作者的心境慢慢轉變，我才開始在意起了《順其自然》。話雖如此，在撰寫這段推薦語的同時，我正在部隊服國軍義務役，所以雖然這本書是在講「Let It Be」，但我的心情更接近於「Get Back」——Get back to where I once belong。作為一名連《救命！》和《一夜狂歡》兩部電影都看過的披頭四粉絲，很開心能夠讀到這樣一本書，那種與他們距離很近的感覺，讓我很滿足，就像跟著筆者回到了那個年代、看著一切事情發生，頗有臨場感，偶爾內文也會令我想起練團室裡的某些片段而跟著緊張起來……！我想，只要是玩樂團的朋友們都會感興趣，並期待能在其中找到些什麼。

——吳羿緯（布萊梅 Bremen Entertainment Inc. 主唱）

閱讀這本書的時候我一直想到，不知道這歷史中已經死去的人，下一世去了哪裡？他們會繼續執著在哪些事呢？即便唱著〈親愛的上帝〉（My Sweet Lord），難道他就真的見到上帝了嗎？我一邊讀著，一邊在腦中建構文字所描述的那些時空，包括那緊繃的合夥關係，或是穿插著對於如我這樣的「器材宅」而言的寶貴資訊，從披頭四那些工作夥伴的旁觀證詞中，我們啃食著粉碎的現實，似乎讓所有影像或樂音都更鮮活了一點。

——**曹瑋倫**（布萊梅 Bremen Entertainment Inc. 吉他手、河童鄉 Toxic Bald 鼓手）

　　曾經名盛一時的西裝訂製時尚街區——倫敦塞維街，如今雖然不復從前，仍然有著諸如亞歷山大・麥昆（Alexander Mcqueen）等名牌在此靜候客人上門。對搖滾樂迷來說，塞維街當然還有另外一層意義：那是蘋果唱片的舊址，也是披頭四最後一次現場演出的地點。十年前，我站在塞維街 3 號外頭，面前的馬世芳手拿平板，興奮地解說當時的盛況：1969 年 1 月 30 日，四個人無預警地走到自家唱片公司的屋頂，開始一段 42 分鐘的傳奇演出。天氣太冷，藍儂披上了小野洋子的皮草大衣，林哥則穿著妻子莫琳的大紅外套。久未現場演出，團員顯得有些情緒高漲，對樓窗戶旁和樓下街角擠滿了聞風而至的樂迷，林哥甚至有點興奮地表示，如果能拍到披頭四被警方逮捕，一定會為現場紀錄增添更多戲劇性。

那時閃過我腦海的，是信義誠品剛開幕的前幾年，曾經舉辦過屋頂音樂節；台北國際藝術村在開放期間也曾在屋頂舉行過系列演出，原來這些浪漫其來有自。

而得要再過幾年，我才會猛然想起，塞維街一詞所象徵的時尚，是如何一路攀山過嶺，成為日文的西裝代稱「西米羅」（背広），再進入台語來到我的童年，變成家中長輩打麻將時行家輸給菜鳥的調侃：阮穿西米羅的打輸恁這些褪赤跤的（我們穿西裝的打輸你們這些打赤腳的）。

從《左輪手槍》到花椒軍曹再到白碟（指專輯《比伯軍曹寂寞芳心俱樂部》與《白色專輯》），披頭四的創作不斷擴大後又逐漸收攏，然而人心各異，四散一地，嚴重影響士氣。這本書記錄了《順其自然》的專輯製作過程，中間的掙扎爭執，最後似乎也與名字相應，從「回歸」到「順其自然」，即使保羅·麥卡尼在屋頂唱足三遍的《回歸》，盼望夥伴回來，終究一切得隨風去。

如今信義誠品和台北國際藝術村接連向我所在的城市告別，披頭四留下的 demo 反倒透過 AI 再次復活來到二十一世紀，似乎是在和樂迷說：在這個道別和消逝越來越頻繁的時代，或許只要一回頭，還是可以看見那些恆常不變的經典。

——**因奉**（樂評人）

馬特奧帶領讀者進入《順其自然》這張傳奇專輯的製作過程，這是披頭四最後一次全力合作。書中披露在製作過程中，團員四人歷經諸多妥協與談判的過程。馬特奧用不慍不火的方式敘述，但又不失緊湊。

　　——美國圖書館協會（American Library Association）

　　忠實地描述了披頭四的盛世歷史上最耐人尋味的一個月。

——《奧斯汀美國政治家報》（*Austin American-Statesman*）

　　史提夫‧馬特奧的研究非常細緻，《順其自然》不只是披頭四最令人們難忘的專輯，正如大多數人所知，它標誌著搖滾樂史上一個最有影響力的樂團的結束。

　　——《樞紐》周刊（*The Hub*）

從《回歸》到《順其自然》的蜿蜒長路

馬世芳（作家、主持人、資深披頭迷）

「我想代表樂團和我們所有人向你們道謝，我希望我們通過試唱了。」──《順其自然》專輯最末，約翰・藍儂站在著名的「屋頂演唱會」現場，與聽眾告別。這段話成了披頭四最後一張正式專輯《順其自然》的結語，神諭般總結了這支傳奇樂團的神奇之旅。

《順其自然》是披頭四樂迷多年來愛恨交織的爭議之作。錄音、後製過程一波三折，才終於在傳奇製作人菲爾・史貝克特巧手編修後面世。然而這個多年來烙印在萬千樂迷腦中的版本，卻與企劃初衷的精神頗有出入。專輯和同名紀錄片在 1970 年 5 月問世，披頭四卻已解散，《順其自然》遂變成了披頭四的輓歌。封面的黑底，彷若告別式的黑紗。這惘惘的陰影，要等到 2021 年才終於雲破天開：知名導演彼得・傑克森（Peter Jackson）重新剪輯當年影片素材，推出長篇紀錄片《披頭四：回歸》（*The Beatles:Get Back*）。《順其自然》專輯也同時推出紀念新版，不僅做了全新混音，更一口氣公開大量排練與演出實況和初次面世的錄音室版本，總共四十幾首珍稀作品。看完、聽完，我們終於得以全面

理解從《回歸》到《順其自然》的曲折故事。原來四位成員在排練、錄音時，並非當年紀錄片呈現的意興闌珊、關係緊繃——他們經常調侃互虧、講垃圾話，沒靈感的時候也會互相支援。當然，摩擦、賭氣偶爾也有，但那些讓老樂迷「驚呆、幻滅」的情節，現在看來都算「正常能量釋放」吧——哪有玩團不吵架的！

儘管《順其自然》是披頭四解散前發行的最後一張專輯，卻早在《艾比路》之前就已錄製完畢。1968年艱難地做完《白色專輯》後，團員間裂痕漸生，保羅‧麥卡尼希望重新凝聚士氣，提出大膽構想：何不「返璞歸真」，做一張完全不做後製修飾、不玩錄音室花招，現場 one take 一次錄完的搖滾專輯，回歸當初玩團的狀態？他還提議將創作、排練過程拍成紀錄片，最後以一場盛大的演唱會發表新歌作結。他將這個企劃命名為《回歸》，還寫了一首同名主題曲。

後來的事我們都知道了：創作過程並不順利，吉他手喬治‧哈里森一度憤而離團。原本打算盛大舉辦的大型演唱會被推翻，大家決定爬上公司屋頂舉辦一場迷你演唱會，讓紀錄片有個可以交代的結尾。當時他們不知道，這就是披頭四的最後一場公開表演了。四人回頭和製作人老搭檔喬治‧馬丁合作《艾比路》（1969 年 9 月發行），這是他們最後一張專輯。1970

年 4 月，保羅‧麥卡尼宣布離團，披頭四正式解散。

　　至於那張「實況重現、完全不修飾」的《回歸》專輯，起初由製作人格林‧約翰斯操刀組裝完成，披頭四並不滿意。他們把原始母帶轉交給擅長大量樂器疊錄，以「音牆」手法創造澎湃音場的菲爾‧史貝克特，調理成我們熟悉的《順其自然》專輯。那張胎死腹中的《回歸》封存了半個世紀，2021 年才終於公開。

　　如今聽來，《回歸》專輯確實執行了原本的構想，忠實保留披頭四在錄音室不假修飾的狀態，更像一部「聲音紀錄片」。菲爾‧史貝克特巧手編織完成的《順其自然》專輯則讓這些歌出落得更體面、更有存在感。事實上，對菲爾‧史貝克特「過度製作」的指責未必公允：原始專輯有過半篇幅仍是遵照《回歸》企劃原始精神，實況母帶一刀未剪。編修比較多的幾首歌，除了〈橫越宇宙〉和〈蜿蜒長路〉算是改頭換面，其他也還算謹守分寸。

　　不過，菲爾‧史貝克特在〈蜿蜒長路〉動用四十九人大樂隊疊錄的管樂、弦樂和女聲合唱，跟保羅‧麥卡尼原本設定的鋼琴小品風格差距太大，讓他大為惱火，甚至成為他公開決裂離團的導火線。在 2003 年的《順其自然（赤裸版）》專輯、2021 年發行的《回歸唱片─格林‧約翰斯 1969 混音版》（*Get Back LP─Glyn Johns 1969 Mix*）和新出土的 take 19 版本，

可以聽到作者原本屬意的呈現方式。箇中功過得失，就讓樂迷來判斷吧。

披頭四在 1969 年 1 月圍繞著《回歸》企劃留下的影音紀錄，多年來除了《順其自然》專輯和極少公開放映的同名紀錄片，只有地下私錄流傳版（bootleg）蒐集的斷簡殘篇。面對那些經常沒頭沒尾、漫無章法的排練和 demo 實況，連最死忠的樂迷也往往如墜五里霧中。事隔五十年，這個經典重發系列終於讓後代樂迷能以全新視角理解這樁披頭四末期爭議最大、評價最兩極的企劃。現在我們可以放心地說：這裡面最好的歌，仍是二十世紀流行樂史登峰造極的傑作。披頭四在這個時期並未像我們曾經以為的形同陌路、心灰意冷，而是在充滿歡笑打鬧的氣氛中創造了這些歌。

最令人欣慰的發現或許是這件事：《順其自然》有的不只是燦爛奪目的才情、行雲流水的默契，你也能在這些歌裡感受到那樣的溫度、那樣的愛。

2024 年 5 月，彼得・傑克森導演剪輯的《回歸》問世三年之後，始終無緣重新上映、由邁克爾・林賽－霍格導演的原始紀錄片《隨它去吧》[1]數位修復版總算在串流平台上線，距首映已經過了五十四年。

拜《回歸》紀錄片製作過程採用的新時代科技之

賜，《隨它去吧》修復版影音品質極佳，也保留了底片的質感和那個年代的溫度。

這部紀錄片當年首映正好碰到披頭四解散，團員都沒參加電影相關活動，事後提起也都不堪回首。其實片中記錄的是 1969 年初短短一個月的事情，後來他們還錄了整張《艾比路》專輯，只是電影上映時機太糟，不幸和「全球最紅樂團宣布解散」的頭條連在一起，從此永遠和披頭末期四分五裂的那段黑歷史難分難解，蒙上不白之冤。

其實看完整部片，與史家慣稱的說法完全不一樣，《隨它去吧》並非印象中陰鬱沉重的模樣——那樣的印象多半得怪早年影音品質極其低下、畫面暗沉粗劣的地下私錄流傳版。影音重新處理之後，《隨它去吧》還原為一部充滿活力、精神飽滿的紀錄片，以同代的視角極近距離捕捉了披頭 1969 年當下最生動的狀態。儘管源自同樣的原始底片素材，它和長達八小時的《回歸》卻是完全不同的作品（彼得・傑克森甚至刻意在《回歸》避開了《隨它去吧》的畫面，即使是同一場景也會選用不同角度拍攝的影片），事隔五十四年，導演邁克爾・林賽－霍格終於可以一吐怨氣，真不容易。

多年後的現在看《隨它去吧》，樂迷多半早已看過長達八小時的《回歸》，對片中前因後果瞭然於心，又

拉開了幾十年距離，很難想像當年觀眾的震撼和傷心。

回到當年，沒有人看過披頭四（以及幾乎任何流行團體）幕後工作排練的實況紀錄，大家也不知道他們早在1968 年錄製《白色專輯》期間就已經分崩離析，保羅·麥卡尼和約翰·藍儂幾乎不再一齊寫歌，喬治·哈里森已經是獨當一面、了不起的創作人，卻屢遭冷落，心情自然不會好。林哥·史達，常在漫長無效率的錄音過程中被晾在一邊。約翰和小野洋子墜入愛河，愈來愈無心團務。保羅試圖力挽狂瀾，卻總是得到其他人的冷淡消極以對。

這些現在都是歷史常識，當年觀眾卻所知甚少。

片中屢被引為象徵披頭四破裂解體的那段保羅和喬治針鋒相對的對話——喬治臭著臉對保羅說：「你要我彈什麼我都願意彈，你不要我彈我也可以什麼都不彈，只要先生你高興就好。」這對他們來說根本是司空見慣的日常對話，卻在剪進影片之後產生了巨大的殺傷力和後座力。

喬治·哈里森在那段對話之後不久宣布退團，留下另外三人坐困愁城（《回歸》紀錄片利用新時代科技還原了導演藏在食堂花盆裡的麥克風偷錄的約翰和保羅在喬治宣布退團之後的交心對話，是八小時長片中最揪心的段落之一）。事實上，前一年錄製《白色專輯》的時候，林哥也曾一度退團。如今後見之明，

我們都可以說那是「結束的開始」，但在當下，那也可以看作多年來一齊撐過低潮、一齊體驗無與倫比的榮耀與壓力、一齊奮戰多年，日以繼夜共處，不斷進行創造性工作，比家人、情人都還親密的夥伴，難免會有的情緒和摩擦。

幾經曲折，喬治答應回來，條件是「不要再搞什麼電視演唱會」、「不要再回之前錄影時冷颼颼的特威克納姆製片場，在自家公司蘋果地下室排練錄影」。此外，他邀請披頭四多年老友，鍵盤手比利·普雷斯頓加入排演陣容，也扮演極好的潤滑功能——在外人面前，兄弟們總得表現得專業一些，不能再那麼任性。

當年觀眾也是初次目睹小野洋子和約翰形影不離如膠似漆，在錄音室裡永遠肩並肩坐在一起的畫面，可以想見大家有多恨她——就是這個日本醜女介入四個哥們兒的兄弟情誼，拆散了他們（當然不是）！片中喬治唱〈我我我〉的時候，約翰拉著洋子擁吻，旁若無人轉圈跳起雙人舞（洋子意外地還滿會跳舞的），事出突然，鏡頭連對焦都來不及，那段畫面著實很美很可愛。當年西方觀眾看到洋子出現在畫面裡，反應多半不佳（邁克爾·林賽－霍格說他當年不得不應要求剪掉很多她的畫面）。現在再看，心情大大不同——她能在那樣不算友善的環境裡淡定做自己，永遠一臉

「老娘我 don't give a fuck」的表情，實在很酷。

1970 年電影首映前一個月，保羅‧麥卡尼宣布脫離披頭四，樂迷如喪考妣。觀眾進電影院看到的是原本用十六毫米底片攝製，卻為了放映規格蓋掉上下、中間部分放大成三十五毫米的版本，畫面模模糊糊。許多人期待看到類似《一夜狂歡》或《救命！》那樣歡樂的劇情片，沒想到《隨它去吧》是不折不扣的紀錄片，導演手法堪稱先鋒：這部八十分鐘的電影省略了前後背景的交代，剪掉了喬治離團的風波，全片沒有後製旁白，沒有說明字幕，全靠畫面自己說故事。觀眾並不明白他們為何起初在棚裡排練還架了燈，後來又改到蘋果地下室，也不明白比利‧普雷斯頓是怎麼冒出來的，更不明白他們為什麼最後跑上屋頂開演唱會。許多樂迷甚至還搞不清楚《順其自然》的歌曲錄製早在《艾比路》之前。這張專輯、這部電影，包括它滿懷遺憾無奈的大標題，都變成披頭四告別世界的象徵。

披頭四當時因為對經紀人誰屬意見不同，鬧得對簿公堂。前一年格林‧約翰斯《回歸》Sessions 的母帶混音版大家並不滿意，約翰把母帶交給菲爾‧史貝克特重新混音，搭上大量聲牆手法的管弦樂和和聲，卻沒有知會保羅，令保羅勃然大怒，兩人公然撕破臉。《隨它去吧》首映無人出席，得了奧斯卡最佳電影作曲獎也沒人去領，變為由昆

西‧瓊斯（Quincy Jones）代領。《順其自然》發行當週和保羅個人專輯《麥卡尼》發片日撞期，林哥代表其他三人去說服保羅希望他延後發片時間，卻被憤怒的保羅趕出門。

接下來喬治發行三片裝的個人專輯《萬物必將消逝》，約翰發行個人專輯《塑膠小野樂團》，都是頂天立地的曠世鉅作。在〈上帝〉（God）這首歌，約翰直言不諱地唱道：「我不相信披頭四……夢已經結束了，我還有什麼好說？」（I don't believe in Beatles...the dream is over, what can I say?）一個時代確實結束了。

約翰後來抱怨這部電影「把保羅拍得像上帝，我們其他人只是廢在一邊」──當然不是，光是屋頂演唱會上「披髮當風、鼓琴而歌」（余光中語）的約翰就已經無敵了。《隨它去吧》第一輪上映的評價普普通通，《週日電訊報》（Sunday Telegraph）甚至這樣形容：「看著《隨它去吧》電影裡的披頭四，就像看著皇家亞伯廳拆除改建，整棟變成國家煤炭局辦公室。」──這話未免太過分。

1970年《隨它去吧》下片後，再也不曾在院線上映。1981年曾經發行VHS錄影帶，但也很快絕版──那卷錄影帶是以三十五毫米電影版畫面為本，再掐掉左右以配合電視畫面比例，等於只留下原始十六毫米畫面的中間一塊。後來地下流傳的盜錄版，包括網路時代的影片檔，多是來自這個版本屢經翻拷、音質畫質極糟糕的副本。

保羅也對這部片不堪回首，據說多年來有數次《隨它去吧》電影差一點就要重新發行，都被他否決壓下。直到 2021 年彼得‧傑克森的《回歸》讓他對那段記憶的印象徹底改觀，《隨它去吧》才有了重見天日的契機。重看全片，其中幾段團員摩擦、掏心對白和那些心不在焉的排練實況，當年或許傷了當事人，或許讓樂迷心碎，現在都已經成了刻在石碑的上古史，早已沒有那麼嚴重。2024 年，在世的保羅和林哥皆已年過八旬，對那些舊事不只可以一笑置之，應該還會喚起許多懷念的溫情吧。

　　事實上，披頭四的裂解，從 1966 年他們不再巡演，1967 年經紀人布萊恩‧愛普斯坦猝逝之後，就已無可避免。想一想：從 1962 年發行首張單曲〈愛我吧〉走到 1969 年初的《回歸》計畫，才不過短短六年多，披頭四的小世界和外面的大世界都經歷了堪比宇宙大霹靂的震盪，名聲帶來的瘋狂海嘯效應和作品演化的速度，史無前例，後來更再也無人能夠重現，不可能有人知道該怎麼應付那樣的壓力。這四個二十多歲的小青年卻沒有崩潰，沒有毀掉自己，並且直到最後一刻都不斷精進，持續創造出美麗不可方物的歌曲，那已是不可思議的奇蹟。

　　《隨它去吧》在當下貼身記錄了這奇蹟的一部分，它當然不完美，但世間最美麗的物事很少是完美的，我們應當感恩。

馬世芳的一部分披頭四唱片與相關收藏。

成為更好的整體——披頭四的背水一戰！

陳德政（作家）

「夢已經結束了。」——約翰・藍儂（1970）

1969 年 1 月 10 日發刊的《生活》雜誌（*Life*）——那本指標性雜誌，披頭四也登上過好幾次封面——做了一期回顧特輯，標題叫「不可思議的 68 年」（'68 The Incredible Year）。封面上的照片，是阿波羅 8 號從太空拍攝到的水藍色星球，美洲大陸漂浮在一片幽深的海洋上。

許多人走過報攤，拿起那本雜誌，人生第一次看見太空人眼中的地球。

1968 年，全世界都在鬧革命。巴黎發生了五月風暴，全國工會串聯展開大罷工；坎城影展則在新浪潮導演高達（Jean-Luc Godard）和楚浮（Francois Truffaut）的帶頭示威下停辦。捷克斯洛伐克共和國，人民上街爭取政治民主，開啟布拉格之春，運動持續到 8 月，直到蘇聯的坦克駛入布拉格。

尼克森當選了美國總統，金恩博士在曼菲斯被白人至上主義者暗殺。日本學生組成的全共鬥喊出「大

學解體」的口號。而披頭四——當年地球上最受歡迎、最有影響力的樂團,則去了一趟印度,向瑪赫西大師(Maharishi Mahesh Yogi)學習超覺靜坐的心法。

備受愛戴,同樣也備受爭議。主唱約翰·藍儂受訪時脫口而出的「我們比耶穌更受歡迎」(We're more popular than Jesus now),這番言論,讓這支來自利物浦的四人隊伍,在民情保守的美國南方遭到抵制:電台拒播披頭的新歌、粉絲當眾焚燒唱片。

那是一個激情的年代,到處升起轟轟烈烈的景觀。披頭四前往印度的道場,是為了尋找內在的平靜(inner peace)。

六〇年代尾聲,戰後的嬰兒潮世代集體進入了青春期。電視的發明,讓他們坐在客廳裡,能透過發光的螢幕瞥見地球另一端的世界——人類歷史上,第一次能共同經歷一件大事情。年輕的一代革相同的命(反戰、反體制、反美帝),同樣都在第一時間,因甘迺迪遇刺的消息震驚不已。

年輕人在搖滾的伊甸園遇見了彼此,瘋狂愛上同一個樂團。他們週日不上教堂,關在房裡聽著披頭四剛發行的《左輪手槍》,感覺全宇宙的奧祕都流竄在音樂的氣孔。

不可思議的 1968 年，披頭四在 11 月發行了俗稱「白碟」（即《白色專輯》）的樂團同名專輯。雙唱片的規格，洋洋灑灑收錄了三十首歌曲，過半是春天在印度靈修的過程中，感受到高昂的創作力所寫下的。在其中一首（再度充滿了爭議）的〈革命〉（Revolution）中，藍儂反思了當時的抗爭路線。

小說《挪威的森林》裡，村上春樹描寫過一個場景——「一個戴安全帽的女學生正彎著腰趴在地上寫著美帝侵略亞洲如何如何的直立看板」。而村上在一篇名為〈Ob-La-Di, Ob-La-Da〉的散文中（那正是「白碟」的一首歌）這樣寫道：「收音機拚命播放披頭四的熱門歌曲，那些歌對我來說成為六〇年代的背景音樂。」

動盪的時代，那個飛機上還能抽菸的「舊世界」，年輕人需要一種鼓動的樂音，在想像的國度裡創造一座屬於我們的理想國。1956 年，藍儂在利物浦成立採石工人樂團的時候，他和貝斯手保羅・麥卡尼、吉他手喬治・哈里森不過是三個未成年的、毛都還沒長齊的小伙子（lads）。

六〇年代是一場翻騰的夢，滾動著煙硝與腎上腺素。採石工人一覺醒來，醒在 1969 年之初，倫敦冷颼颼的特威克納姆製片廠。

他們揉揉眼看著彼此，發現「咱們變成了披頭四」。發現每個人鬍子都留長了，像個正港的男人。發現自己沒辦法隨便走入路邊的雜貨店去買一包菸，那舉動會引起交通騷亂。發現自己的音樂成了時代背景，而他們正站在時代的尾端，或許也是這個樂團的終點線。

陰鬱的一月，倫敦街頭還飄盪著尚未被冷空氣凍僵的幾聲：「新年快樂！」媒體大聲嚷嚷：「披頭四美好的友誼宣告結束。」這四個搖滾巨星，都還不滿三十歲，但經年累月的相處——寫歌、錄音、巡迴、上通告，使他們之間繃緊了一種張力，幾乎到了臨界點。

一個不可能的任務擺在四人眼前：兩週之內，要寫完、排練好十四首新歌，為了一檔實況轉播的電視特別節目。

雖然巴布·狄倫稱讚披頭四「做的是其他人從沒做過的事」，但上回的披頭公演是 1966 年的事了，他們已經「不上路」很久。1 月 10 日，就在《生活》雜誌發刊那天，曾跟記者說「想當太空人」的吉他手哈里森，排練完和其他團員撂下一句：「我要離開這個樂團了。」

他受不了團隊創作時麥卡尼愈來愈獨裁的傾向，可能也有一點吃味，十多年來藍儂和麥卡尼之間外人

無法撼動的寫歌拍檔關係。披頭四那座愈蓋愈高的音樂城堡，哈里森被孤立到一個小房間裡，徒有豐富的靈感，卻只能聽著吉他輕聲哭泣。他的盟友只剩鼓手林哥·史達了——誰能不愛林哥呢？他每天準時上工，耐心聽著台前三人的爭執，只是扮演好「林哥」這個角色（just being Ringo），當全隊的定心丸。

那天，向來平和、安靜，披頭裡最有靈性覺知的哈里森，向麥卡尼說了重話：「你去找艾力克·克萊普頓吧！」他甚至補了一句：「你其實只需要一把吉他就好。」他指的吉他，是藍儂手裡那把。

那藍儂呢？排練初期，他的人大概也「不在那裡」，他把樂團交給麥卡尼主導，自己沉浸在和小野洋子的兩人天地中。這對情侶片刻都離不開彼此，藍儂的心思，被濃烈的愛情與七〇年代的各種可能性搖晃著——離開披頭，自立門戶的可能性。

「他們已經不是同樣的人了。」記者在報上數落他們。但誰可以永不改變？

哈里森離團五日，被團員勸了回來。排練場也搬到他們熟悉的蘋果錄音室，披頭就像回到了家，一個也許不再完整，卻經歷過風風雨雨的家庭。林哥多年後回憶道：「當時我們之間有很多衝突，但一聽到音

樂，你對音樂的感覺會蓋過所有難過的心情。只要一
開始數拍子，大家就會找回兄弟情誼，回歸到樂手的
身分。」

《回歸》——Get Back，正是 1969 年初這場企劃
的名字，它始於新年隔天製片廠裡的排演，終於 1 月
30 日蘋果錄音室頂樓，那場傳奇的屋頂演唱會。那是
披頭四最後一次公開演出，當天中午，倫敦人擠在塞
維街上圍觀，或在相鄰的房屋上眺望，他們見證了一
個奇蹟。

那一整個月編寫的作品，有些出現在團員後來的
個人專輯，有些收錄於 1969 年 9 月發行的《艾比路》，
其中多數則構成披頭四 1970 年 4 月解散後，發表的告
別作《順其自然》的骨幹。

而那個月的故事，被這本研究精良的小書，被
2024 年重新修復的《隨它去吧》紀錄片，也被《魔戒》
大導演彼得・傑克森總長近八小時的系列節目《披頭
四：回歸》，透過不同的角度、觀點和距離，又寫實
又魔幻地述說過好幾回。

亞里斯多德有句名言：「整體大於部分的總和。」
（The whole is greater than the sum of its parts）披頭四，
那四個太有個性的人，危急時刻再次意識到除了團結

起來，他們別無他法。而音樂總會勝出，勝過自尊和緊張，消解外在的混亂（outer chaos），留下一些非常接近愛的東西。

「我們最成功的事蹟，都不是精心計劃而來的。」這是哈里森的心得。麥卡尼也體悟到：「我們最傑出的表現，就在背水一戰的時候。」

玩音樂，原本該是一件有趣的事，披頭四在巨大壓力下 come together，像變魔術一般，在搖搖欲墜的沙堡上重新變出彩色的鑽石。那種神奇的內在凝聚力，造就了落日前的餘暉。

他們通過試唱了嗎？他們不只通過了，他們結束在最棒的地方。

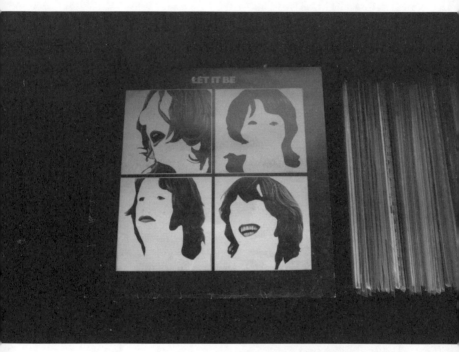

英國藝術家 Graham Dolphin 翻玩的《順其自然》封套，2006 年取景於紐約的唱片行。

目錄
Contents

編按：本書出現的專輯，台灣譯名版本紛雜不一，皆附原文供讀者參考。

致謝詞與資料來源

執行這個企劃時，其中一件令我感到愉快的事情，就是採訪了許多曾和披頭四一起工作的人。我想帶著深刻的敬愛及尊重之情感謝他們。彼得‧布朗（Peter Brown）、阿利斯特‧泰勒（Alistair Taylor）、丹尼斯‧歐戴爾（Denis O'Dell）和彼得‧亞舍（Peter Asher）都非常親切地與我分享了他們在蘋果公司工作的經歷。

我很幸運地有機會和許多曾在艾比路錄音室（Abbey Road Studio）、蘋果錄音室，及其他錄音室和披頭四共事的人談話。這些人包括理查‧蘭厄姆（Richard Langham）、肯恩‧史考特（Ken Scott）、傑里‧博伊斯（Jerry Boys）、理查‧羅許（Richard Lush）、約翰‧亨利‧史密斯（John Henry Smith）、大衛‧哈里斯（Dave Harries）、基斯‧史勞特（Keith Slaughter）和馬爾坎姆‧托夫特（Malcolm Toft）。此外，約翰‧庫蘭德（John Kurlander）是曾在艾比路錄音室工作二十九年的工程師，期間的最後十一年更擔任總工程師，而他這次也在最後一部《魔戒》系列電影的拍攝工作期間特地撥出時間和我聊了很久。馬丁‧班

吉（Martin Benge）曾是錄音工程師，也是 EMI 錄音室（Electric and Musical Industries）[1]的前任副總裁，他同樣熱心地透過電子郵件從南半球回答我的問題。儘管艾倫・派森（Alan Parson）正在為一張專輯的製作收尾，但也找時間跟我談了在他生涯早期於蘋果公司最重要的錄音企劃之一——披頭四的《順其自然》（*Let It Be*）。

事後證明，無論是針對在特威克納姆製片廠（Twickenham Film Studios）及蘋果公司的拍攝過程、披頭四，還是那段時光，曾參與《順其自然》影片[2]拍攝工作的三名人員都提供了無比珍貴的資訊。首先特別感謝邁克爾・林賽－霍格（Michael Lindsay-Hogg）如此敞開心胸地分享他在那段期間擔任導演的心得。安東尼・理查曼（Anthony Richmond）不只用他擔任《順其自然》攝影導演的經歷款待我，還與我分享了他拍攝影片至今的驚人生涯故事。雷斯・佩瑞特（Les Parrott）是這部影片的其中一名攝影師，他針對這次拍攝工作提供了一些極為生動又詳盡的回憶。

此外，大衛・道爾頓（David Dalton）和強納森・科特（Jonathan Cott）與我分享了書寫「回歸」企劃小冊子的經歷。唐納文（Donovan）、克勞斯・弗爾曼（Klaus Voorman）和傑基・洛馬克斯（Jackie Lomax）都是在蘋果公司時期參與過錄音工作的樂手，他們也非常親切地回答了我許多問題。

我真的非常感謝馬克・劉易森（Mark Lewisohn）願意回答我的提問。他的《披頭四錄音現場》（*The Beatles Recording Sessions*）（我們在家直接稱這本書為「聖經」）是理解披頭四錄音工作時最不可或缺的作品之一，他的《披頭四完整編年史》（*The Complete Beatles Chronicles*）以及《披頭四日誌》（*The Beatles Day By Day*）更是如此。布魯斯・史派薩索（Bruce Spizalso）也撥出時間與我談話，他的披頭四相關著作也確實提供了非常寶貴的幫助。我很驚訝安迪・巴比烏克（Andy Babiuk）竟然真能找出時間來跟我聊天，他的精力讓我們其他人都像是完全不懂得如何發揮自己潛能的懶人。我在此書中提及披頭四在規劃《順其自然》專輯期間彈奏的樂器段落中，主要參考的就是他的《披頭四樂器設備》（*Beatles Gear*）。艾倫・科贊（Allan Kozinn）是《紐約時報》（*New York Times*）的

披頭四專家，他大方回答了我許多與披頭四有關或無關的問題。《君子》（*Esquire*）雜誌的史考特·拉布（Scott Raab）很親切地跟我聊了他和菲爾·史貝克特（Phil Spector）的相處過程。史考特·「貝爾摩」·貝爾默爾（Scott "Belmo" Belmer）是我在寫作此書時第一批談話的對象之一，而他針對披頭四相關 bootlegs[3]的著作實在是既有趣又提供了豐富資訊。

至於針對 2003 年發現的 bootlegs 及菲爾·史貝克特成為拉娜·克拉克森（Lana Clarkson）謀殺案嫌犯的研究，我則是得益於全球大量媒體報導的協助。

在我為此書進行研究及書寫的過程中，來自美國、加拿大、英格蘭、德國、澳洲和紐西蘭的許多人都撥空與我談話，並幫助我循線找到各式各樣的人，他們不只對我的研究提供協助，也透過不同方式帶給我道德、心靈、音樂及文學方面的指引。這些在我寫作本書時出現在我生命中的人，都散發出某種令人尊敬及推崇的氣質，而我永遠不會忘記這一切。除了那些我在一開始就感謝過的人之外，我還要感謝以下這些人：比利·J·克萊默（Billy J. Kramer）、羅伯·費里曼（Robert Freeman）、史蒂芬·蓋恩斯（Steven Gaines）、保羅·杜諾耶爾（Paul DuNoyer）、喬治·甘比（George

Gunby）、卡羅・羅倫斯（Carol Lawrence）、伊恩・葛里菲斯（Ian Griffiths）、阿里斯塔爾・赫本（Alistair Hepburn）、丹尼爾・麥卡貝（Daniel McCabe）、艾倫・桑普特（Alan Sumpter）、珍恩・肯尼（Jan Kenny）、保羅・邁爾斯（Paul Myers）、丹・達利（Dan Daley）、鮑勃・莫里斯（Bob Merlis）、布蘭迪・惠特摩（Brandi Whitmore）、麥克・哈維（Mike Harvey）、瑞貝卡・戴維斯（Rebecca Davis）、喬治・彼得森（George Peterson）、克里斯・普爾（Chris Poole）、約翰・卡瓦納（John Cavanagh）、比爾・金恩（Bill King）、克里斯多弗・貝倫德（Christopher Berend）、傑森・懷黑德（Jayson Whitehead）、茱莉・哈拉里（Julie Harari）、朱利安・古柴德（Julian Goodchild）、巴布・希羅尼姆斯博士（Dr. Bob Hieronimus）、蘿拉・康納（Laura Conner）、邦妮・葛萊斯（Bonnie Grice）、文・席爾撒（Vin Scelsa）、彼特・佛那塔爾（Pete Fornatale）、巴布・克萊恩斯（Bob Kranes）、喬・法倫（Joe Fallón）、溫蒂・史利平（Wendy Sleppin）、弗萊德・米利歐瑞（Fred Migliore）、約翰・郭達克（John Goldacker）、艾爾・波西奧（Al Boecio）、查爾斯・嘉蘭德（Charles Garland）和弗萊德里克・克來瑟（Frederick Classer）。

我妻子潔恩（Jayne）的編輯技巧及如同聖人般的耐心，幫助我度過寫作此書的煎熬過程。至於我的兒子克里斯多弗（Christopher）：願你把握每個今日[4]。

　　感謝我的父母及姊姊吉娜（Gina）：謝謝你們的愛與支持。

　　感謝大衛・巴爾克（David Barker）：謝謝你讓這個企劃成真，也謝謝你一直都是如此傑出的編輯。我也要感謝連續國際出版集團（Continuum）的嘉布耶拉・佩吉－佛特（Gabriella Page-Fort）和卡洛琳・索伊爾（Carolyn Sawyer）。

　　「我想代表這個樂團和我們所有人向你們道謝，我希望我們通過試唱了。」──約翰・藍儂

紀念

約翰・藍儂 1940-1980
喬治・哈里森 1943-2001
湯瑪斯・帕內平多（Thomas Panepinto） 1957-2003
保羅・克萊本（Paul Kleban） 1958-2004

「把握每個今日／順其自然」[5]

──藍儂／麥卡尼

披頭四的樂迷廣布全球，世界各地都可見到與披頭四相關的街頭塗鴉與藝術創作。

內文說明

　　雖然在內文中主要使用的是「艾比路錄音室」這個名字，但其實那裡直到 1969 年年末之前都稱作 EMI 錄音室。此外，披頭四在 1968 年發行的雙專輯《披頭四》（*The Beatles*）在書中也是以《白色專輯》（*White Album*）來指稱。在陳述特威克納姆製片廠及蘋果錄音室中的表演內容時，基本上是盡量把歌曲不同版本的出現狀態呈現出來，但並沒有完整列出所有演出歌曲。書中引用的話大多出自採訪對象，但還有一些引言是披頭四成員多年來常被反覆引用的話，其中大多取自《披頭四真跡紀念輯》（*The Beatles Anthology*）這本書。文中所有其他引言也已在窮盡方法後確認來源。最後的精選參考書目羅列出引言及各項資訊的來源，然而由於篇幅有限，並不是所有引言或資訊都有標記出特定的來源及日期。錄音工作的日期及特定錄音室的參與人員姓名資訊主要取自馬克・劉易森的《披頭四錄

音現場》。畢竟任何人若想書寫披頭四的錄音工作，
都必須參考劉易森可靠又卓越的著作才可能完備。

　　為了本書進行研究時，有好幾本書我讀了又讀。當
然，道格・蘇爾皮（Doug Sulpy）的《回歸》（*Get
Back: The Unauthorized Chronicle of the Beatles' Let It Be
Disaster*）[1]是我最主要的參考來源。事實上，這是一本
所有書寫披頭四這段時期故事的人都必須查閱的詳盡
大作。

序

在 2003 年 1 月 10 日的早上，全世界的報紙頭版都刊載了一篇頭條新聞，新聞內容與其說是某個流行音樂天團生涯中最重要的章節之一，更應該說是一篇戲劇化的犯罪報導。這篇來自倫敦的新聞指出，警察尋獲超過五百個小時的磁帶，並相信磁帶中記錄了披頭四在 1969 年 1 月那段惡名昭彰的《順其自然》專輯錄製時期的拍攝及錄音工作。這些在阿姆斯特丹尋獲的磁帶從七〇年代早期就已失蹤，這次則分別在阿姆斯特丹和倫敦發現。這些磁帶是為了拍攝《順其自然》紀錄電影所用，替披頭四為期近一個月的拍攝及錄音工作提供了持續性的聲音紀錄。

在這些從未發布的珍貴材料中，包含了不同藝人的數十首歌曲，許多評論家及樂迷都認為，這段時期是這個史上最偉大的流行音樂天團步向末日的開端，而這些詳盡的資料讓我們得以罕見地一窺那段破碎的錄音過程。

這段錄製《回歸》（*Get Back*，《順其自然》原本

的專輯名稱）專輯的錄音過程儘管問題重重，但仍是披頭四從專輯《白色專輯》接續到真正最後一張專輯《艾比路》（*Abbey Road*）的重要過渡時期，不過其實《順其自然》是在 1970 年正式公開發行，比《艾比路》晚了很久，而且還被宣傳為他們的告別之作。

在這段時期的錄音過程中，披頭四完成了許多《艾比路》專輯中的歌曲──同時也是他們首次演奏這些歌曲，其中一些曲目後來出現在喬治・哈里森（George Harrison）第一張完整的單飛專輯《萬物必將消逝》（*All Things Must Pass*）之中，另外還有些歌後來出現在約翰・藍儂（John Lennon）的《想像》（*Imagine*）以及保羅・麥卡尼（Paul McCartney）的《麥卡尼》（*McCartney*）和《衝撞》（*Ram*）專輯中。

這段時期的拍攝及錄音工作造就出史上數量最猖獗的 bootlegs 時期。雖然巴布・狄倫（Bob Dylan）1996 年在倫敦的演唱會催生出流行搖滾音樂史上首次大規模的地下流傳錄音成品，卻沒有任何一個錄音計畫衍

生出這樣彷彿無休無止的 bootlegs 史。

　　相當驚人的是，這些錄音工作的開端，其實是為了計劃重回現場表演而進行的必要排練，在最早的規劃階段，他們曾打算在 1968 年 12 月於倫敦的圓屋劇場（Roundhouse）進行三天的演唱會，披頭四打從 1966 年 8 月之後就沒有進行過現場演出，這些排練及錄音也許會成為他們的最後一場現場演唱會。不過之後在許多人的回憶中，披頭四烙印在他們腦中的最後身影仍是那場發生在午餐時間的著名屋頂演唱會。論及挑選史上最偉大的演唱會，《滾石》（*Rolling Stone*）雜誌的編輯群就曾把那場有點即興的演出，選為搖滾現場演唱會的第一名時刻。

　　正如之前所述，《順其自然》並不是披頭四錄製的最後一張專輯。然而其中的音樂、紀錄電影當中的影像、專輯封套，還有其中的小冊子，都構成了我們對這個團體最後的集體記憶。相對於其他人的照片，伊森・羅素（Ethan Russell）所拍攝的照片更是替這個改變、形塑並定義六〇年代的流行音樂團體留下了最後的漫長凝視。不過奇怪的是，羅素於 1969 年 8 月 22 日在約翰・藍儂在雅士谷（Ascot）的家為《嘿！朱德》

（*Hey Jude*）專輯拍攝的那些畫龍點睛的照片，其實是這個團隊最後願意進行的拍攝工作。

《順其自然》或許不適合用來為披頭四這個團體作結，不過就許多層面而言，這張專輯更適合用來為六〇年代畫下句點，因為就跟六〇年代一樣，這張專輯不完整、不成熟、令人失望，還留下始終未完成初始概念的汙點。相對來說，《艾比路》反映出的就是六〇年代應有的理想樣貌，其中充滿最高水準的美感及流行藝術元素，而且留下足以讓人奉為信念的歌詞：「你得到的愛／就是你付出的愛。」（The Love You Take ／ Is Equal to the Love You Make）《艾比路》在專輯執行度上更是呈現出我們所期待披頭四應有的表達方式，《順其自然》反映的則是六〇年代末期的不確定性與痛苦。然而，相對於創作背景中那個逐漸消逝的十年，披頭四仍寫出、或錄製出一些這個團體史上最佳的歌曲：宛如讚美詩的〈順其自然〉是〈嘿！朱德〉的雙生版本；〈回歸〉證明了這個團體仍可以做搖滾樂；〈我們倆〉（Two of Us）則是以不插電的形式來討論長久友誼的甜美歌曲，而且就跟〈我有個感覺〉（I've Got a Feeling）一樣，這首歌也讓約翰及保羅在音樂上

變得更親近。就連〈愛上小馬〉（Dig a Pony）其中的訊息——「你可以成為任何想要的樣子」（you-can-be-anything-you-want）——都為人們帶來許多希望，這就是披頭四的歌曲常帶給聽眾的感受，而這個感受可能是由約翰、保羅或喬治傳遞。這也是他們可以跟許多人共鳴且歷久不衰的關鍵理由。

　　《順其自然》是披頭四眾多專輯中看似沒有好好收尾的一部作品，而且就許多方面而言都是一張不完整的專輯。這種不完整性可能就是有些人受其吸引的原因——甚至包括保羅·麥卡尼。透過回顧這部作品以及思考這部作品的可能樣貌，能將我們帶回那個充滿可能性的時代。這樣算是修正主義嗎？是鄉愁嗎？是什麼力量驅使那些人買下這張專輯製作時期的所有相關地下流傳影片及錄音片段？為什麼那段時期總是被人一次次反覆爬梳？《順其自然》是在二十世紀最動盪的十年中，最後一年才開始的計畫。而大家過度重視這個計畫的理由，或許就是因為它象徵了披頭四的終結。但首先，那並不是終結，再者，披頭四早已逐漸解體，而且是注定要解散，無論有沒有《順其自然》都一樣。

至於對正在書寫的我而言，在遭竊磁帶的相關審判仍未有結果之前，我很難說這些據傳存在的磁帶是否會對即將在 2004 年年底[1]發行的電影 DVD 造成任何形式的衝擊。

任何一本剛完成或快完成的書，總會散發一種不確定性，而且總是會有各種問題不停啃噬著作者的心。且關於這本書的問題特別多，性質也更為複雜。可能有人會認為依時序記錄下這段短暫的時期、並說明其中所有的細節及歷史是件容易的事，但就算是已經訪談過將近三十位直接或間接參與《順其自然》計畫的人，而且還跟好幾位對披頭四理解甚深的相關人士聊過，我仍覺得這張專輯的製作及其衍生出的眾多議題才正要被揭開神祕面紗。就連對這個主題提出龐大學術研究成果的道格・蘇爾皮而言，光是以日記形式依時序記錄下 1969 年那個寒冷 1 月中發生的諸多事件，就已經讓他遇到了相當大的阻礙。但或許正因如此，他的著作才能有如此傑出的成果，而也正是因為蘇爾皮，我們才不用面對那種會導致讀者對一切無感的流行音樂空談心理學。這張專輯就像一座冰山，在已顯露的尖端底下還存在著巨大實體，因此仔細檢視《順

其自然》這部作品就像在進行一場人類學挖掘，而研究此時期的所有工藝品也足以讓人們窺見另一個時代的樣貌，以及那個時代消亡的過程。儘管披頭四的音樂仍在持續找到新聽眾、同時讓老聽眾振奮，這個團體透過音樂反映出的精神及帶來的希望已逐漸遭到侵蝕。畢竟現在已出現一種具有腐蝕性的憤世主義，以及優先考量可行銷性及包裝的音樂表現形式主流，而這兩者皆已取代由披頭四展示出的天真信仰，以及對傑出創作的追求。

唱首悲歌後振作起來[1]
Take A Sad Song and Make It Better

「這些時光的價值難以估量,也無法以文字
來評價;他們就像一種奇妙生物,獨一無二
的生物,從未曾有人探索過的海床中挖掘出
來後,繼續活在回憶的溶液中。」

——勞倫斯・達雷爾[2]
Lawrence Durrell

最後促使《順其自然》那張專輯成長茁壯的那顆種子，其實早在 1968 年《白色專輯》的製作期間便已種下。這個企劃一開始並不是個明確的想法或宏大的計畫，而是先以替一首歌錄製短片作為開端。那首歌就是〈嘿！朱德〉，當時的計畫是要將這首歌當作披頭四發行的下一張單曲，而不是收錄在《白色專輯》中。

正如之前的詳盡紀錄指出，在 1968 年 6 月的某一天，保羅前往約翰・藍儂位於威布里奇（Weybridge）的家探訪他五歲的兒子朱利安（Julian Lennon），並在途中駕駛的奧斯頓・馬丁汽車上開始創作這首歌。當時約翰和他的妻子辛西亞（Cynthia Lennon）準備離婚，保羅覺得父母的分離可能會對這個小男孩造成不小衝擊。這首歌一開始寫的是「嘿！朱利安」，後來變成「嘿！朱爾斯」（Jules 或 Jools），最後才成為「嘿！朱德」，之所以改成「朱德」一方面是因為聽起來比較順耳，再者是因為保羅回想起百老匯音樂劇《奧克拉荷馬》（Oklahoma）中的角色朱厄德（Jud）。歌詞中的「唱首悲歌後振作起來」（Take a sad song and make it better）是保羅為了鼓勵年幼的朱利安而寫的話。保羅雖然

倫敦艾比路錄音室的入口。

是在一小時的車程中在腦海裡編排這首歌曲（他常在開車時想到各種點子），但大概也沒想到自己正在創作的歌曲會成為披頭四最偉大的作品之一。

接著在 7 月 26 日，在保羅位於聖約翰伍德區（St. John's Wood）卡文迪許大街（Cavendish Ave）的住處，約翰幫助保羅完成了這首歌。保羅向約翰說明這首歌的大致架構，而在講到「你的下一步全取決於你」（The movement you need is on your shoulder）的時候，他對約翰表示之後會再修改。約翰立刻說換作他就不會改，還說那是這首歌最棒的一句歌詞。我在一場他為了宣傳 1989 年專輯《汙泥中的花朵》（*Flowers in the Dirt*）及其巡迴演唱活動的記者會上親耳聽見他說起這個故事。他在談到自己對這位老創作夥伴提出的建議時，表現出顯而易見的驕傲神情。

披頭四在 7 月 29 日大約晚上 8 點半開始錄製這首歌曲，並在艾比路錄音室的 2 號錄音間一直錄製到將近凌晨 4 點，跟調音師[3]肯恩·史考特及磁帶操作員約翰·亨利·史密斯一起將

這首歌錄了六次。他們在隔天晚上 7 點半左右又回到 2 號錄音間。這次製作人喬治・馬丁（George Martin）[4]加入了史考特和史密斯的錄音工作。在將這首歌又錄了十七次之後，他們挑出第二十三、二十四和二十五次的錄音片段重修，並用第二十五次錄製的版本進行立體聲混音。到了那天晚上的尾聲，馬丁利用這次的混音成果構思出搭配的弦樂譜。就在錄製、排演這首歌的當晚，由大英國家音樂委員會（National Music Council of Great Britain）製作的《音樂！》（*Music!*）紀錄片團隊前來拍攝披頭四，因為這個團體正是他們的其中一個錄製對象。而最後真正用在紀錄片中的幾分鐘片段，主要是來自他們的第九次錄製，在這個錄製片段中幾乎沒有聽到喬治・哈里森的吉他演奏，我們可以看見他其實和史考特一起待在音控室。

　　肯恩・史考特非常清晰地記得〈嘿！朱德〉的錄製過程：「第一天他們把整首歌走了一遍、記下內容——試圖把歌曲編排搞定。第二天其實就非常接近完成狀態了。但拍攝團隊的介入讓他們一直無法達到想要的成果。」史考特記得拍攝團隊表示他們不會造成干擾，還說：「你

們甚至不會意識到我們在這裡。」但根據史考特的說法，事實遠遠不是如此。

到了隔日，披頭四做了一件他們自 1967 年 8 月後就沒做過的事：他們冒險離開艾比路跑去別間錄音室錄音。這個團體初次在艾比路以外的錄音室工作，是在 1967 年 2 月 9 日，當時是於倫敦托登罕宮路（Tottenham Court Road）上的攝政音響工作室（Regent Sound Studio）。1967 年 8 月的錄音工作則是在西倫敦梅費爾區（Mayfair）馬多克斯街（Maddox Street）上的舍佩爾錄音工作室（Chappell Recording Studios）進行，當時是為了錄製〈你媽媽該知道〉（Your Mother Should Know）這首歌。然而在 1968 年 7 月的最後一天，一樁發生在錄音室的事件，不只在披頭四的錄音史中影響深遠，也對蘋果唱片公司（Apple Records）及整個流行音樂史造成重大影響。

7 月 31 日，披頭四走進位於倫敦市十七聖安妮宮（17 St. Anne's Court）一帶的三叉戟錄音室（Trident Studios）。聖安妮宮是蘇活區（Soho）內從沃杜爾街（Wardour Street）通往迪恩街

（Dean Street）的一條捷徑，同時也是條罕有人跡的小巷。這間由諾爾曼・謝菲爾德（Norman Sheffield）和他的弟弟貝瑞・謝菲爾德（Barry Sheffield）創立的錄音室 4 月才剛開張，就以倫敦第一批獨立錄音室之一的身分大肆吹噓自己擁有的八軌道磁帶機。雖然艾比路錄音室其實也有一台 3M 公司的全新八軌道機器，但還要經過測試及安裝。披頭四向來希望能拓展不同的錄音可能性，所以完全是為了更先進的設備而決定在三叉戟錄音室錄音。

三叉戟錄音室確實擁有很多獨一無二的特色，也無疑能讓人在這裡錄製出許多特殊的音軌成品。這裡的主要錄音間是一個長方形房間，天花板很高，並具有兩個相當不尋常的特徵：其中的音控室比錄音室高一層樓，而裝配有磁帶機的房間其實在這棟建築的另一側，因此無論從錄音室或音控室都看不到。這間錄音室的另一個特色後來也成為許多經典搖滾歌曲中的一部分：鋼琴。除了保羅在這台鋼琴上彈過〈嘿！朱德〉之外，艾爾頓・強（Elton John）之後也將這台鋼琴的聲音使用在〈再見黃磚路〉（Goodbye Yellow Brick Road），皇后合唱

團（Queen）的〈波希米亞狂想曲〉（Bohemian Rhapsody）也使用了這台鋼琴。

馬爾坎姆・托夫特是三叉戟錄音室雇用的第一批工程師之一，他說那台鋼琴是貝希斯坦（Bechstein）的平台大鋼琴，並表示那台鋼琴「絕對有點特殊」。托夫特不只參與了〈嘿！朱德〉的錄製工作，也參與了瑪麗・霍普金（Mary Hopkin）在蘋果唱片公司的出道專輯《明信片》（Postcard）及詹姆斯・泰勒（James Taylor）[5]的同名出道專輯。他回憶了那台鋼琴讓他印象深刻之處：

倒不是那台鋼琴有什麼明顯的特質，而是用幾支紐曼牌U67（Neumann U67）麥克風在鋼琴的響板上方錄音時會錄到非常美妙的音色。我想當初購買時，那台鋼琴是被視為「遠遠比不上」史坦威鋼琴（Steinway）等級的選擇。如果可以的話，他們的首選應該還是史坦威鋼琴。然而，這台鋼琴後來展現出的錄音質地卻無可匹敵。在這間錄音室最後於 1991 年停止營運時，這台鋼琴在無人得知來源的情況下於一場拍賣會中售出，我記得大概是五千英鎊的價錢！不幸的是，

我不知道那台鋼琴現在在哪裡——可能隨著一間租賃鋼琴公司在各地演奏廳巡迴吧！

那間錄音室的鄰近區域不僅成為許多在此錄音的音樂人喜歡聚會的地方，許多倫敦人也將來這裡聚會視為一種流行。在三叉戟錄音室隔壁的沃杜爾街有一間名為「船」（Ship）的酒吧，許多音樂人都會來這裡喝上一杯，並在此交換故事或做音樂的一些小訣竅。馬爾坎姆・托夫特對於「船」的回憶很愉快：「所有音樂人幾乎每晚都會去那裡。對任何必須稍作休息的樂團而言，那是個可以來杯啤酒，然後配包薯片或一片三明治的好地方。」

7 月 31 日，喬治・馬丁繼續〈嘿！朱德〉的製作工作，這次是由貝瑞・謝菲爾德和馬爾坎姆・托夫特擔任錄音工程師。午飯時間後的下午 2 點，就馬不停蹄地在三叉戟錄音室展開錄音工作，然後一直持續到凌晨 4 點。到這個階段，披頭四幾乎已經徹底放棄他們在艾比路錄音室的所有工作成果。然而儘管他們已經在三叉戟錄音室待了將近十四個小時，卻只針對這首歌完整錄製了四個版本，並針對第一個版

本進行了一些疊錄工作。值得注意的是，在這首歌中只能隱隱聽見喬治‧哈里森的吉他聲。哈里森曾提議要在合唱部分彈奏「相應的」和弦，可是保羅反對。

到了傍晚 5 點，與前一天同樣的團隊加上在一旁待命的喬治‧馬丁的助理克里斯‧湯瑪斯（Chris Thomas）重新集合。披頭四在大約 8 點錄完這首歌，當時保羅已直接疊錄上他彈的貝斯並錄製新的歌唱段落；然後就在同一時刻，管弦樂團抵達。顯然披頭四很清楚他們要如何在三叉戟錄音室處理〈嘿！朱德〉，因為他們很早就訂好了錄音室及管弦樂團的時間。不過根據肯恩‧史考特的說法，情況或許並非如此。「其實他們本來有機會在艾比路完成（〈嘿！朱德〉），然後在三叉戟製作另一首歌。」史考特如此回憶。

這個三十六人編制的管弦樂團成員擠進了三叉戟錄音室大小中等的錄音間，讓這首歌的背景有了典雅幽微的弦樂，另外還加上了拍手聲及那些著名的「啦、啦、啦啦」哼唱段落。他們的工作在晚上 11 點時結束，但披頭四則是繼續微調音軌到凌晨 3 點，才終於對成果感到滿意。

在 8 月 2 日週五及 8 月 6 日週二，喬治・馬丁、貝瑞・謝菲爾德和馬爾坎姆・托夫特為這首歌做了不同的混音版本，更進一步的工作則是於隔天 8 月 7 日開始，由馬丁、史考特和史密斯回到艾比路錄音室的 2 號錄音間繼續處理。喬治・哈里森的新歌錄了接近五十個版本，〈無罪〉（Not Guilty）也是在當天進行。到了 8 月 8 日，史考特回頭聽在三叉戟錄音室錄製的〈嘿！朱德〉時，才發現有個明顯的問題。他認為這些錄音缺乏「高頻」細節。他們把錄音播放給喬治・馬丁和披頭四聽的時候，所有人都同意要用等化器調節音樂的頻率，好讓這些錄音成果有更切合的高頻音響。史考特解釋了為何要進行這種調整：「三叉戟錄音室的喇叭（品牌：Lockwood Tannoys）可以呈現非常飽滿的高頻音響，所以你不用在磁帶上強調這部分，可是在艾比路錄音室的喇叭（品牌：Altec-Lansings）播放時卻顯得扁平。」根據史考特所說，他們「花了很多時間」修正音軌。終於確定處理好這首歌的每個細節後，喬治・馬丁才帶著最後的成果走出大門。

8 月 8 日和 9 日，披頭四繼續處理〈無罪〉。

8 月 9 日，他們重新開始處理計劃收錄在《白色專輯》中的部分音軌。〈嘿！朱德〉作為單曲的 A 面搭配著 B 面的〈革命〉（Revolution）於 8 月 26 日發行。約翰曾試圖說服大家把〈革命〉放在 A 面，但另外三人都持相反看法。儘管這張單曲在英國有帕洛風（Parlophone）唱片公司的商標及編號，但其實是披頭四在新公司蘋果唱片第一個發行的作品（這張單曲是以蘋果唱片的商標在美國發行）。如同《白色專輯》——披頭四在蘋果唱片發行、且確實有印上蘋果商標的出道作——披頭四其他已發行的作品一樣，〈嘿！朱德〉仍然是 EMI 唱片公司的商品。

〈嘿！朱德〉以 7 分 11 秒的長度成為披頭四最長的一首單曲。相對來說，理查德・哈里斯（Richard Harris）在前一年 5 月以〈麥克阿瑟公園〉（MacArthur Park）這首長達 7 分 20 秒的歌曲成為最長的單曲。巴布・狄倫的〈像一顆滾石〉（Like A Rolling Stone）則是在 1965 年 8 月攀上這個排行榜，而且可能是第一首打破 3 分鐘屏障且真正當紅的流行歌曲。那首歌的時長剛好超過 6 分鐘。

前方為披頭四單曲〈嘿！朱德〉的封套，背景是 1964 年發行的錄音室專輯《一夜狂歡》。

這首歌的 2 分 59 秒有個值得注意的地方。如果你仔細聆聽，可以聽見保羅・麥卡尼非常挫折地說了一聲「幹見鬼了」。他之所以這樣說是因為演唱這首歌時，他不小心太快唱到下一句歌詞。由於人聲部分直到那段前都進行得很好，他對自己感到很生氣。隨著多次混音之後，那聲咒罵逐漸被覆蓋到聽不太清楚，但因為那個人聲版本真的很棒，所以始終都沒有被徹底移除。包括披頭四的團員、所有製作人、錄音工程師還有參與的其他人都決定將這段留下來，當作披頭四及他們親近朋友圈中的一個私下小玩笑。

　　當這首歌在 9 月 14 日衝上排行榜第一名並連續九週登頂後，保羅・麥卡尼對這首歌長度的疑慮立刻被拋諸腦後。到了當年年底，這張單曲的全球銷售量已累積達到五百萬張。

　　披頭四之所以去三叉戟錄音室工作，除了是為了那台八軌磁帶機，也是為了稍微脫離在艾比路的錄音模式。有人認為原因是保羅已經在三叉戟錄音室跟瑪麗・霍普金工作過，而喬治・哈里森也已經在那裡跟傑基・洛馬克斯[6]共事。不過

根據許多相關的事件時序紀錄，宣稱洛馬克斯在〈嘿！朱德〉的錄音工作前就已去過三叉戟錄音室的說法無法成立。《明信片》專輯重新發行時的唱片封套內頁說明則指出，瑪麗‧霍普金在三叉戟的錄音工作是於 7 月展開。

披頭四決定替〈嘿！朱德〉及〈革命〉拍攝宣傳影片，他們挑選了邁克爾‧林賽－霍格，並返回他們熟悉的特威克納姆製片廠。這裡是電影《一夜狂歡》（*A Hard Day's Night*）和《救命！》（*Help!*）中部分影像的拍攝場地。此外，在這十年之初，披頭四曾在這裡拍攝過歌曲〈感覺很好〉（I Feel Fine）、〈遠行車票〉（Ticket to Ride）、〈救命！〉、〈一日旅人〉（Day Tripper）和〈我們能解決的〉（We Can Work It Out）的一些影像片段。

邁克爾‧林賽－霍格曾執導過披頭四歌曲〈平裝書作家〉（Paperback Writer）和〈雨〉（Rain）這兩首歌的影片。他是演員吉拉汀‧費茲傑羅（Geraldine Fitzgerald）的兒子，且與執導過《一夜狂歡》和《救命！》電影的理查德‧萊斯特（Richard Lester）相同，都是住在英

格蘭的美國人。他第一次和披頭四見面，是在為英國流行音樂綜藝節目《預備、穩住，上！》（*Ready, Steady, Go!*）的工作期間。

雖然〈嘿！朱德〉拍攝歌曲影像時，是使用伴奏音軌搭配保羅單獨的現場人聲演唱，但只要仔細聆聽仍能聽見其他披頭四成員的聲音。技術上來說，自從他們 1966 年 8 月 29 日在舊金山燭台角公園（Candlestick Park）舉辦過最後一場官方演唱會之後，這是他們首次在有現場觀眾的場合演出，而提出這個想法的是電影製作人丹尼斯・歐戴爾，他覺得可以讓披頭四受邀前來特威克納姆製片廠的一小群觀眾前「演出」。歐戴爾還記得自己當時想，「真希望可以讓這些傢伙和一群觀眾一起入鏡，那樣一定很棒。」

歐戴爾製作過的影像作品包括《一夜狂歡》、《奇幻之旅》（*Magical Mystery Tour*）、理查德・萊斯特執導的電影則包括《我如何贏得戰爭》（*How I Won The War*）——約翰・藍儂有參與演出——以及後來沒有掛名的《順其自然》。他也是諷刺電影《財神萬歲》（*The Magic Christian*）的製作人，這部片於 1969 年 2

月開始拍攝，主要演員包括彼得‧謝勒（Peter Sellers）和林哥‧史達（Ringo Starr），拍攝地點也是在特威克納姆製片廠。

　　現場觀眾都是由巴士載來拍片地點，而且是由披頭四的私人助理麥伊‧伊凡斯（Mai Evans）從常在艾比路錄音室附近閒晃的一群歌迷中招募來的。此外他們透過學生發送的小冊子也帶來了更多人，另外還有一些人是受邀參與攝影。

　　為了拍攝，披頭四在攝影機前完整拍攝了三次。最後使用的片段包括第一次（或可能還有第二次）的前半，以及幾乎可以確定取自第三次的後半。至於讓一些觀眾在歌曲進行到歡樂的高潮時聚集到披頭四身邊，這也是歐戴爾的主意，少數得以幸運爬上林哥鼓台上的人，有時甚至都快要從鼓台邊緣跌落。如同前一場現場演唱會的情形一樣，現場情況看起來快要失控、而披頭四和觀眾之間的牆也正在崩解，這種感覺也符合這首歌歡快、樂觀的氣氛。披頭四在當天剛過中午沒多久就抵達現場，而根據歐戴爾所說，拍攝直到將近凌晨 4 點才結束。

　　有人可能會認為這樣的拍攝勢必讓披頭四筋疲力竭，甚至可能會讓他們回想起自己一開

始決定不再進行現場演出的原因。事實上，這次拍攝剛好帶來完全相反的效果。歐戴爾回想後表示，披頭四的成員在黎明將至時，閒坐著啜飲威士忌可樂。自己原本以為讓他們在類似現場表演的狀態下拍攝，就可以做出很有趣的行銷影片，沒料到他們會在倫敦即將破曉時對自己說出那段話。歐戴爾說，「他們一起向我表示，『丹尼斯，這個晚上真的很棒。現在我們必須得來討論一起辦場大演出了。』」歐戴爾特別清晰地記得，約翰・藍儂是對這個想法最感興趣的人。

邁克爾・林賽－霍格同樣認為，正是〈嘿！朱德〉的影片拍攝催生出《順其自然》這張專輯。「他們一起即興演奏，玩得很開心，而且比他們預期還要享受。所以他們開始覺得，說不定有些方法可以讓他們透過某種表演形式再搞出些什麼來。」

大家普遍認為披頭四開始企劃《回歸》專輯的錄音工作，是想要嘗試「回歸」初衷，並試圖抹消《白色專輯》錄音時期一切都支離破碎的氛圍，但情況也不完全只是如此。其實最

根本的原因還是拍攝〈嘿！朱德〉影片時那種彷彿現場表演所帶來的美好感受。

於是，披頭四打算進行現場演出——這場表演之後也要拍成電視特輯——的想法就是在此時初次萌芽。這個樂團之後會回到特威克納姆製片廠，為這場他們提議要舉辦的演唱會開始拍攝排練。

Chapter 2

誰都有難熬的一年 [1]
Everybody Had A Hard Year

披頭四是在一片混亂中迎來 1969 年，而他們也即將面對許多重大的人生改變——包括私生活及事業層面——而且就在這年的頭幾個月。

　　喬治・哈里森跟他在 1966 年 1 月結婚的妻子佩蒂（Pettie Boyd）住在薩里郡（Surrey）埃舍爾鎮（Esher）上克萊蒙特莊園（Claremont Estate）中名為金法恩斯（Kinfauns）的一間平房。哈里森是在 1965 年 2 月買下了這間平房。保羅仍住在他於 1965 年 3 月購置的住處，那地方位於聖約翰伍德住宅區的卡文迪許大街上，而且只須輕快步行五分鐘即可抵達艾比路錄音室。

　　在前一年的 10 月和 11 月，保羅和琳達・伊斯曼（Linda Eastman）[2]及她的女兒海瑟（Heather McCartney）在蘇格蘭待了很長一段時間。1966 年，保羅買下了海帕克農場（High Park Farm），那是位於坎貝爾城（Campbeltown）的一間破舊農莊，另外還附帶兩百英畝的土地，這地方位於蘇格蘭東岸的最南端，海峽的對面就是愛爾蘭。1971 年，他又在原本的土地之外多購入了四百英畝。這個位於鄉村的隱居處就棲居於一座高高的山頭，鄰近一座小海灣，附近唯一的地標就是

一堆石頭，可能是幾世紀前人們為了紀念些什麼而堆起的遺跡。這棟房子俯瞰著距離他們農莊西方大約幾英里的馬赫里漢尼什灣（Machrihanish Bay），農莊往南大概十四英里處是琴泰岬（Mull of Kintyre）的岩石崖壁，多年後的保羅會以此地為名創作出英國音樂史上最暢銷的歌曲之一，也因此讓此地千古留名。這間小小的三房屋舍迫切需要整修，他們為了居住裝設了電爐，保羅還用舊床墊及空馬鈴薯箱拼湊出臨時的家具。於是在淒厲的冬風吹進之際，這棟房子終於成為了一個家。

林哥和妻子莫琳（Maureen Starkey）及兩人的孩子一起住在一棟十六世紀的大宅內，這棟名為布魯克菲爾德（Brookfield）的大宅位於薩里郡的埃爾斯特德區（Elstead），是林哥從彼得·謝勒手上買來的。他在買大宅的同年又轉賣給史蒂芬·史帝爾斯（Stephen Stills），自己和家人回到倫敦後則搬進海格區（Highgate）那棟名為朗德希爾（Roundhill）的住宅。

約翰已經賣掉聖喬治山社區（St. George's Hill）中名為肯伍德（Kenwood）的一棟大宅，

這棟有二十七個房間的仿都鐸時期屋舍就位於薩里郡的威布里奇鎮。自從 1968 年秋天開始，他和小野洋子就一直住在林哥位於倫敦蒙塔古廣場（Montague Square）邊的一間公寓。直到他們在 1969 年結婚，兩人才搬到位於伯克郡（Berkshire）的桑寧戴爾村（Sunningdale），住進一座名為提頓赫斯特（Tittenhurst）且占地廣達七十二英畝的大宅。

從音樂上來說，披頭四中改變最大的成員是喬治‧哈里森，他後來也為「回歸」企劃帶來了更多前所未有的高品質歌曲。他在前一年秋天胡士托音樂節（Woodstock）的舉辦前夕，跟巴布‧狄倫還有樂隊合唱團（The Band）相處了一段時間，並因此受到強烈影響。與他的密友艾力克‧克萊普頓（Eric Clapton）一樣，喬治也深受樂隊合唱團的音樂觸動。他們的音樂簡單、跨越時空且質樸，跟當時英國搖滾圈早已深陷在有時顯得自溺的技術完美主義截然不同。樂隊合唱團的音樂正是艾力克‧克萊普頓脫離奶油樂團（Cream）的主要原因。克萊普頓已對無休無止的互動式即興演奏、震耳欲聾的音量、團員之間不停產生衝突的自尊心，還有

已成為奶油樂團包袱且搖搖欲墜的「天團」地位感到厭倦。哈里森在聽過狄倫和（或）樂隊合唱團於 1968 年年末所發行專輯中的許多歌曲後，便開始覺得可以用一種更簡單私密、且以無伴奏為基底的音樂形式，讓他有機會透過更自然、更擺脫束縛的方式來表達自己。喬治嘗試著開拓各種新方向，也希望能有更多自己創作的曲目收入專輯，此外，他對拍攝及現場演出保持曖昧態度，而這三者對「回歸」企劃的影像拍攝及錄音工作造成的影響，就跟保羅不停想要主導這個企劃所造成的影響不相上下。

　　約翰・藍儂則是在私生活層面經歷了最巨大的變動。就在前一年的 10 月，他和洋子被逮到使用大麻脂；11 月，由於約翰承認和洋子外遇，辛西亞・藍儂拿到暫時性的離婚判決書，而這份判決書最終導致了她和約翰離婚的結局。然而才過了兩週，洋子流產。同一個月，就在《白色專輯》發行沒幾天時，約翰和洋子就一起發行了他們的第一張專輯《童男處女》（*Two Virgins*）。這部作品之所以臭名昭彰並不是因為其中的實驗性音樂，而是約翰和洋子為了唱片封套正面拍攝的滿版裸照，最後除了他們兩人

的臉之外全部遭到遮蓋。這張照片實在讓他們的唱片公司 EMI 感到不安，他們也擔心約翰一些年輕歌迷及他們的家長可能會產生疑慮，所以最後拒絕專輯的配銷工作。結果負責配銷的是克里斯・布萊克威爾（Chris Blackwell）的小島唱片（Island Records）英國分公司，而在美國負責的是四字神名唱片公司（Tetragrammaton）。

除了披頭四成員的所有私生活變動之外，他們還必須持續處理蘋果公司的各種業務問題。正如在許多有關披頭四的描寫中詳述過的一樣，在那個時間點的蘋果公司已經歷了一段劇烈的發展變動時期。

蘋果唱片所屬的母公司稱為蘋果企業，這個企業的正式啟運時間是 1968 年 1 月，一開始的辦公室位於倫敦威格莫爾街（Wigmore Street）95 號四樓。即使 1968 年 7 月 15 日到秋天之間的某個時間點，他們把公司業務轉移到塞維街（Savile Row）3 號，威格莫爾街的辦公室仍有一小段時間在對外運作。其中的唱片部門是於 1968 年 8 月開始營運。

在當時，無論是蘋果服飾精品店（Apple

Boutique）[3]於 1968 年夏天關門，還是到底要由誰來管理披頭四的持續紛爭，都比不上其他更令人煩惱且迫切的問題。當中最迫切的問題包括：披頭四花費的大量金錢、公司面臨龐大的稅金負擔，以及財務紀錄文件徹頭徹尾的失序，而其中有些財務文件是在公司移轉到新總部時遺失。

　　除了這些性質迴異的各種疑慮之外，披頭四還得應付音樂事業上的各種要求。此時他們才剛在不到十週前完成《白色專輯》的錄音，為了讓專輯可以趕在聖誕假期時開賣，他們花費二十四個小時瘋狂完成了混音、音軌選擇，還有手工黏貼磁帶的工作。這二十四個小時的工作從 10 月 16 日的大約傍晚 5 點開始，並一直持續到隔天才結束。製作人喬治・馬丁、工程師肯恩・史考特和約翰・亨利・史密斯及技術顧問大衛・哈里斯和約翰、保羅以及林哥共同完成了這些工作。喬治・哈里森在 16 日前往洛杉磯，因為要幫傑基・洛馬克斯在蘋果唱片的出道作品收尾，傑基所屬的送葬者樂團（Undertaker）主要是做莫西節拍（Mersey Beat）[4]音樂。因此，由於《白色專輯》帶來的瘋狂工作量、喬治為洛馬克斯製作專輯的規劃、

保羅在製作瑪麗·霍普金的作品，再加上約翰也和洋子一起參與了許多創作計畫，導致披頭四真的沒有時間去想他們之後在特威克納姆製片廠要做些什麼。

約翰表示他想做跟前幾年不同的專輯，也就是不必進行多軌疊錄或添加其他錄音室花招，這個想法跟保羅想回到原點的現場錄音概念類似，但對於到底要用哪些新歌，眾人卻還沒有明確想法。當然後來我們都知道了，披頭四得處理的是超過兩張完整專輯的新歌素材（包括《順其自然》和《艾比路》）。此外，披頭四的成員——特別是喬治和保羅——最後留下了許多之後可以加入單飛專輯的素材。

<div align="center">

特威克納姆製片廠
聖瑪格麗特街區，公爵區
米德爾塞克斯，英格蘭
Twickenham Film Studios,
St. Margaret's, The Barons,
Middlesex, England

</div>

一月初的英國北部氣候總有一陣寒意。那種潮濕、刺骨的寒冷通常會因為凜冽的寒風而

令人更難以忍受。一種模糊了日夜差異的無差別灰暗更讓一切顯得淒涼。然而就是在這樣寒冷的冬日清晨，披頭四在新年的第二天突然發現他們不只是在準備彩排新歌，且之後幾週只要是醒著的時間也得拍攝。在已經習慣晚上進行現場演出並時常熬夜錄音後，他們驚覺還必須面對如同銀行行員的日班行程。

1969 年 1 月 2 日這個週四，披頭四在特威克納姆製片廠展開拍攝工作，根據當時的描述，這時拍攝的是他們為之後電視演唱會所進行的排演。擁有多棟建築的小型製片園區，就位於聖瑪格麗特教堂和聖瑪格麗特火車站附近不起眼的區域。雖然看似距離喧囂的倫敦市中心很遠，且位於相對郊區的地點，但其實這個製片廠距離附近的鬧區只有二十分鐘，前往希斯洛機場（Heathrow Airport）也只要十五分鐘。

特威克納姆製片廠和松林（Pinewood）、謝伯頓（Shepperton）以及埃爾斯特里（Elstree）都是英格蘭當時最名聲卓著的製片廠。事實上，歸功於黑白喜劇電影《一夜狂歡》，英國的電影界在當時攀上商業及創造力的高峰。包括《一夜狂歡》、詹姆士·龐德（James Bond）系列電影，

以及其他備受關注的出口品，都幫助英國電影在國際上獲得認可，也因此踏出了好萊塢的陰影。

當時有許多電影都是在特威克納姆製片廠中產出的。這些曾在不同製作階段與此處產生交集的作品包括東尼·理察遜（Tony Richardson）1936年針對《英烈傳》（Charge of the Light Brigade）重拍的新版電影、理查德·萊斯特的《佩圖利亞》（Petulia）、理察·阿滕伯勒（Richard Attenborough）的《多麼美好的戰爭》（What A Lovely War），以及由米高·肯恩（Michael Caine）主演的《大淘金》（The Italian Job）。彼得·謝勒隨後也在2月3日和林哥一起加入於特威克納姆製片廠的《財神萬歲》電影拍攝，並在1月14日時順道去拜訪工作日已達倒數第二天的披頭四。

這些排練的影像片段後來成為紀錄電影《順其自然》的一部分，但一開始拍攝時並沒有打算使用在任何劇情導向的電影作品中，只有一小部分預計於名為「回歸」的電視演唱會節目使用。曾參與這個企劃的人從未計劃將這些排練影像當成錄音素材來處理，拍攝期間似乎也

沒看見任何多軌錄音設備。然而，錄音工程師格林・約翰斯（Glyn Johns）確實在 1 月 7 日、8 日、9 日和 10 日（另外還有些人說 13 日）替披頭四錄下了影像之外的聲音，據推測應該是單聲道錄音。這些錄音成果後來可能遭到覆蓋或遺失。不過，約翰斯有可能運用這些錄音成果準備了母片。紀錄片中的聲音是用兩台納格拉牌（Nagra）的單聲道盤帶式錄音機錄製，兩台攝影機各搭配一台錄音機，每次可連續錄音 16 分鐘。為了確保不遺漏任何音訊，在前一卷盤帶錄完之前就會有下一卷盤帶同時開始記錄。每個音訊盤帶都會加註編號並標記上 A 或 B 的字母以辨識與盤帶對應的攝影機。

擔任這次拍攝的導演是邁克爾・林賽－霍格。他先前已與披頭四合作過，但這次之所以獲選可能是因為他參與了演唱會電影《滾石樂團搖滾馬戲團》（*The Rolling Stones Rock and Roll Circus*）在溫布利錄音室（Wembley Studios）的拍攝工作，時間就在披頭四於特威克納姆製片廠拍攝的前幾週，而且約翰・藍儂和小野洋子也有參與那次拍攝。

林賽－霍格把那次一起工作的電影攝影技師東尼・理查曼（Tony Richmond）——現在則是我們所知的安東尼・理查曼，也帶來特威克納姆製片廠。當時負責操作攝影機的是雷斯・佩瑞特和保羅・龐德（Paul Bond），他們使用的是十六毫米底片。伊森・羅素為錄音過程拍攝平面照，而他出色的照片為最初的英國版專輯成品封面及內附的豐富小冊子增色不少，此外他可能也參與了一部分的動態攝影工作。這場拍攝的音響工程師是格林・約翰斯（剛好也有參與《滾石樂團搖滾馬戲團》的工作）和麥伊・伊凡斯。伊凡斯和凱文・哈靈頓（Kevin Harrington）負責將設備及器材從一台貼著蘋果公司商標的白色廂型車搬下來，然後依據需求搬到音響台上。

　　格林・約翰斯第一次與披頭四共事是在1964年4月19日。當時《一夜狂歡》尚未完成，而披頭四正要參與一檔一小時的電視特輯，那是由傑克・古德（Jack Good）為麗的電視公司（Rediffusion Television）製作、執導的節目。雖然披頭四原本預計有六首歌要進行對嘴演出，還要為這個節目表演五首最新的流行金曲組曲，

最後卻還是在一間倫敦的獨立錄音室「IBC 錄音室」預錄好全新的演出版本。錄音時雖然沒有節目方的製作人出席，卻仍由泰瑞・強森（Terry Johnson）擔任混音工程師，而格林・約翰斯則擔任錄音副手和磁帶操作員。

我們很難確定約翰斯是如何獲選加入這個「回歸」節目的企劃。有一個說法表示他是由喬治・馬丁挑來掌局的人，另一個說法表示他是擁有製片工會成員身分的錄音工程師，而這個獨特身分讓他得以參與影像製作。不過還有一個說法表示，披頭四在聽過約翰斯製作的錄音成果後就一直很想跟他合作，他們四人——尤其是保羅——對於約翰斯在倫敦當時最頂尖的一個獨立錄音室奧林匹克（Olympic Studios）所處理的貝斯聲音特別著迷。所以最有可能的情況是保羅直接請約翰斯跟他們一起做這個企劃。難怪明明原本在現場操作納格拉牌錄音設備的是混音師彼得・薩頓（Peter Sutton）、收音師肯恩・雷諾茲（Ken Reynolds）和羅伊・敏蓋伊（Roy Mingaye），但最後仍是約翰斯負責和伊凡斯一起重聽現場的錄音成果。

之後是由東尼・蘭尼（Tony Lenny）和葛拉

漢‧吉爾丁（Graham Gilding）負責剪輯所有底片，最後沖印這些底片時也被放大成三十五毫米。其他的工作人員還包括助理導演雷伊‧弗里伯恩（Ray Freeborn）和燈光師吉姆‧包威爾（Jim Powell）。

那些用納格拉牌錄音設備錄下的音訊，後來完全沒使用在任何的錄音成品中，不過正如我們之後所見，這些音訊在整個「回歸／順其自然」的傳奇中扮演了關鍵角色。

正如之前所提到，披頭四究竟想在特威克納姆製片廠中做些什麼，我們現在基本上不太清楚。他們當時唯一的想法只是將之後那場規劃鬆散的「演唱會」排練過程拍攝下來，而其中挑選的歌曲顯然也沒有事先討論過。

動態攝影師雷斯‧佩瑞特只大概記得這部影片擁有相當高額的預算，所以並沒有收到有關拍攝長度的要求。不過由於林哥預計要在 2 月初展開電影《財神萬歲》的拍攝，因此大家都明確知道應在何時結束工作。此外，格林‧約翰斯之後預計要回美國和史提夫‧米勒（Steve Miller）一起工作。

除了幾次的攝影機測試外，這次的拍攝並沒有進行前期製作。整個拍攝團隊預計在早上8點半抵達1號舞台，而披頭四成員則預計在早上10點抵達。製作方會為休息時間準備二十四人份的茶點，午餐時間則訂在下午1點到2點之間。這種規劃比披頭四以前習慣的工作模式更沒有彈性，畢竟已經有好一段時間，這個團體放棄了在艾比路錄音室的嚴謹時間表——從早上10點錄到下午1點、從下午2點半錄到下午5點，然後再從晚上7點錄到晚上10點——目的是希望能在任何他們想要的時間錄音，這代表他們通常都是從晚上一路錄音到凌晨。

1號舞台是特威克納姆製片廠當時最大的音響舞台，其中還包括一個觀景室和緊鄰在旁的錄音室。舞台上已布置好一張桌子和六張椅子，披頭四成員也會有兩間可供他們自由使用的更衣間。動態攝影團隊使用的是兩台十六毫米底片的全套 B.L. 攝影設備，而音響團隊用的是兩台納格拉牌磁帶錄音機、兩支頸掛式麥克風，以及一支指向性麥克風。披頭四要用到的設備和器材都架設在林哥的鼓台周遭。

那是林哥第一次使用改良過的 1968 年路德

維希牌（Ludwig）五件式鼓組。他自從1963年就開始使用路德維希牌的鼓，而正如當時每次錄音前的例行公事，其中的大鼓皮被移除，小鼓則蓋上毛巾以稍微抑制發出的聲響。

約翰、保羅和喬治全都使用在1968年製造的芬達牌（Fender）音箱。約翰和喬治使用的都是雙殘響（Twin Reverb）音箱，而保羅使用的是芬達牌的貝斯人（Bassman）音箱。約翰主要彈奏的是他的埃波風牌的卡西諾型號（Epiphone Casino）電吉他，而喬治用的是吉普森牌的吉他「露西」‧勒斯‧保羅（Gibson "Lucy" Les Paul）。保羅有一把里肯巴克牌的400IS型號（Rickenbacker 400IS）貝斯但從未使用過；他主要還是用1963年製造的賀夫納牌（Höfner）貝斯。保羅還有一把1961年的賀夫納牌貝斯也放在特威克納姆製片廠內，但可能從頭到尾都沒有使用。事實上，等他們在特威克納姆製片廠的錄製工作完成後，那把貝斯就被偷走了。

保羅主要彈奏的是博蘭斯勒牌（Bluthner）的平台鋼琴。博蘭斯勒雖然不是一個家喻戶曉的品牌，但在當時也已超過一百五十年的歷

史，而且以豐富又溫暖的音質聞名。保羅很可能是因為小提琴家耶胡迪・梅紐因（Yehudi Menuhin）在艾比路錄製的許多音樂作品而認識了這個品牌的鋼琴。每當保羅彈奏鋼琴時，約翰或喬治就會用一把芬達牌的六號（VI）貝斯伴奏，同時使用芬達牌的貝斯人音箱。

在特威克納姆製片廠的拍攝現場，其他設備及器材包括喬治幾把芬達牌的「電視廣播員」（Telecaster）吉他、一把吉普森牌的 J2000 型號（J2000）吉他、約翰的幾把馬丁牌 D-28（Martin D-28）吉他、保羅的一把 D-28 吉他、一台洛里牌 DSO 傳統豪華型號（Lowrey DSO Heritage Deluxe）風琴、一個華克斯牌的吉他效果器哇哇踏板（Vox Wah-Wah pedal），以及一個亞爾比特牌（Arbiter Fuzz Face）的吉他效果器踏板。

雷斯・佩瑞特是如此回憶在特威克納姆製片廠的拍攝工作：

當我們進入特威克納姆製片廠時，披頭四的巡迴經紀人麥伊（伊凡斯）已經把器材都架設好了。無論他們針對拍攝風格有過什麼討論，總之

我都沒參與（其中）。我只知道第一天要做的事是「拍攝披頭四」，而音響團隊收到的指示就是從披頭四現身的那一刻開始錄音，並在最後一位離開前記錄下所有聲音。我們有兩台攝影機，而這兩台攝影機要做的事也差不多。

音響舞台上空蕩蕩的。隨著那週的時間一天天過去，東尼（理查曼）加入了更多劇場燈光效果。一開始，攝影機不能進入披頭四成員組成的圓圈內，但隨著排練的次數增加，我們開始走進團員之間，反正他們也沒有坐得很靠近彼此。

另外有個人坐在約翰腳邊的地板上，而且是整天坐在那裡看報紙：小野洋子。不過她看的其實也不能算是報紙，而是一間剪報公司每天蒐集全世界媒體的披頭四資訊並送到蘋果公司的成品。她每天就是在讀這個。我們始終沒能拍到她的臉，因為她的頭髮把臉全擋住了。

雖然洋子有參加《白色專輯》的錄音工作，過去也曾有其他親友在他們錄音時順路來探班，但相較之下，洋子在特威克納姆製片廠卻是更難以忽視的存在，此外，她參與所有拍攝事務，而這很可能一開始就讓現場的氣氛更加緊繃。

彼得・布朗在處理披頭四生涯事業的經紀工作中扮演非常重要的角色，他對這段時期在特威克納姆製片廠的拍攝及錄音工作提供了更進一步的觀察。布朗剛開始為布萊恩・愛普斯坦（Brian Epstein）工作時，目的是要接手管理愛普斯坦家族位於利物浦大夏洛特街（Great Charlotte Street）上的北角音樂店（North End Music Stores，簡稱 NEMS），而愛普斯坦本人則改去管理他們位於白教堂區（Whitechapel）的另一間家族店鋪。

當愛普斯坦將披頭四的經紀工作據點搬到倫敦後，布朗成為他的私人助理，後來也成為披頭四的總經紀人，並在艾普斯坦過世後開始接替他處理蘋果公司內的行政工作。他是約翰和洋子那場直布羅陀婚禮上的伴郎，而他的名字也被留在約翰的〈約翰與洋子之歌〉（The Ballad of John and Yoko）中。

艾倫・克萊恩（Allen Klein）在 1969 年接手披頭四的經紀工作，並在之後多次裁撤蘋果公司內部的員工，但布朗始終留在公司內。布朗在辭職後去了羅伯・史提伍組織唱片公司（Robert Stigwood Organization Records），在 1970 年搬到

美國，1971 年定居紐約，之後許多年還曾和極度成功的公關公司「布朗、洛伊德和詹姆斯」（Brown, Lloyd, and James）建立起合作夥伴關係。1983 年，他和史蒂文·蓋恩斯（Steven Gaines）共同出版《你付出的愛》（*The Love You Make*），其中是他多年來與披頭四合作的幕後觀察。

針對披頭四如何應付這麼多人出現在特威克納姆製片廠的情況，布朗在中央公園旁住處的寬敞客廳中為我們提供了一些具有啟發性的評論：「在特威克納姆製片廠之前，從來沒有人（除了其他音樂家和工作人員）會跑去錄音室找他們。特威克納姆製片廠的情況對他們來說極不尋常，所有人都不太自在。不過他們還是有把音樂工作做好，態度非常專業。」

針對披頭四成員的大部分拍攝工作都在七天內完成：先是進行了 1 月 2 日週四和 1 月 3 日週五兩天，再從 1 月 6 日週一拍攝到 1 月 10 日週五。對披頭四來說，有人來拍攝他們的排練過程是前所未有的經驗。他們不是在喬治·馬丁這位製作人的協助下處理一系列新專輯歌曲

——這是他們平常的工作方式——而是有人在攝影棚拍攝他們的排練過程。這些排練影像只有一小部分會使用在之後的電視節目上，其他大部分內容則都是為了尚未計劃好的現場演唱會所準備。

本來大家計劃在早上 10 點開工，但所有人都拖到大概 11 點才會動工。保羅第一天選擇搭乘大眾運輸工具前來，結果一直拖到中午 12 點半才抵達現場。打從第一天開始在部分影像中擷取的數首歌，後來都出現在《順其自然》專輯及其他單曲的相關影片中。這些歌曲包括約翰在 1968 年創作的〈別讓我失望〉（Don't Let Me Down），還有他在 1980 年接受《花花公子》（Playboy）雜誌採訪時指為「另一首垃圾」的〈愛上小馬〉。另外還有從 1968 年開始錄製的〈我有個感覺〉，這首歌是由藍儂〈誰都有難熬的一年〉及麥卡尼寫的〈我有個感覺〉拼組而來。同樣跟隨這個潮流的歌曲是保羅的〈我們倆〉，不過當時的歌名是〈回家路上〉（On Our Way Home），其中的主角是保羅和琳達。這首歌反映出他們跳上車、拋下倫敦，然後在鄉村「四處漫遊」（riding nowhere）的純粹喜悅。這首歌

似乎也間接提到保羅和約翰之間長期以來的關係：歌詞中的「追著合約跑」（chasing paper）似乎跟〈負重前行〉（Carry That Weight）一曲中的「可笑文件」（funny papers）一樣[5]，暗指所有跟蘋果公司相關的法律文件工作及生意往來，不過話說回來，這裡指的也可能是保羅和琳達在鄉村玩鬧時寄給彼此的明信片，並藉此象徵對彼此的愛。

披頭四在第一天還表演了許多其他歌曲，包括一些他們已經錄過的作品、其他歌手的作品、隨興的互動式即興段落，以及好幾首之後會出現在披頭四專輯（《艾比路》）以及個人單飛專輯（《萬物必將消逝》和《想像》）中的作品。有好幾段表演——尤其是舊歌的表演——都是由不到一分鐘的歌曲片段所組成，有些甚至只出現幾秒鐘。這四人感興趣且表演得較完整的歌曲包括〈我終將解放〉（I Shall Be Released）、〈偉大的昆恩／愛斯基摩的昆恩〉（Mighty Quinn／Quinn The Eskimo），此外，哈里森無疑也提議表演了一些巴布·狄倫之前和樂隊合唱團合作的作品。

1968 年秋天，在喬治完成傑基·洛馬克

斯的專輯之後，和妻子貝蒂搭飛機從洛杉磯前往東岸，他們跑去狄倫靠近紐約伍德斯托克市（Woodstock）的家。在那段期間，喬治和狄倫一起寫出了〈我能隨時擁有你〉（I'd Have You Anytime），這首歌之後也收錄在《萬物必將消逝》的專輯中。

在特威克納姆製片廠的第一天，披頭四也相對完整地表演了幾次之後收錄在《艾比路》專輯中的〈太陽王〉（Sun King）。〈萬物必將消逝〉也是在那天初次演出。哈里森要求披頭四在表演這首歌時假裝他們就是樂隊合唱團。他極力讚揚李翁·赫姆（Levon Helm）和瑞克·丹科（Rick Danko）運用聲線的能力，另外他也提到為雷·查爾斯（Ray Charles）和聲的蘿蕾茲合唱團（Raelets）。他承認自己寫這首歌是受到羅比·羅伯森（Robbie Robertson）的作曲風格啟發，但在歌詞方面則是受到美國心理學家提摩西·李瑞（Timothy Leary）[6]迷幻詩作的影響。

到了第二天，披頭四嘗試了更多歌曲，無論是完整還是片段的演奏數量都遠勝前一天，其中包括保羅用鋼琴演奏了薩繆爾·巴伯（Samuel Barber）的〈弦樂柔板〉（Adagio for

Strings）以及〈黑獄亡魂主題曲〉（The Third Man Theme）。另外還有兩首想必是喬治待在伍德斯托克市時聽見狄倫和樂隊合唱團一起表演的作品：〈求求你，亨利夫人〉（Please Mrs. Henry）和〈漫步的女人〉（Ramblin' Woman）。

　　現場還有表演像是〈嬉皮搖搖〉（Hippy, Hippy Shake）和〈你為什麼要對我使那種眼色／如果不是真心有意的話！〉（What Do You Want to Make Those Eyes at Me For ／ When They Don't Mean What They Say!）這樣的英國流行歌曲。披頭四在第二天演奏的舊歌數量非常驚人，畢竟他們已經出道很長一段時間，而這些舊歌都是他們在生涯初期進行現場演出時會表演的歌曲。他們鬆散地演奏了一些由卡爾・帕金斯（Carl Perkins）、海岸合唱團（The Coasters）、小理察（Little Richard）、山姆・庫克（Sam Cooke）、馬文・蓋（Marvin Gaye）、賴瑞・威廉姆斯（Larry Williams）、鉛肚皮（Leadbelly）以及史摩基・羅賓森與奇蹟樂團（Smokey Robinson and the Miracles）所寫過或錄製過的歌曲。此外，他們還繼續處理〈別讓我失望〉和〈我們倆〉，也

開始處理喬治的〈萬物必將消逝〉，並重新彈奏他們很久沒碰的〈909後那班車〉（One After 909）。

〈909後那班車〉大概是約翰在1957年創作的歌曲，也是約翰和（或）保羅最早的原創曲之一，約翰的第一個樂團採石工人（Quarry Men）也曾在1957年演奏過這首曲子。這首歌是約翰和（或）保羅在保羅位於福斯林路（Forthlin Road）20號的家中創作的眾多歌曲之一，保羅·麥卡尼的家人從1955年到1964年居住在此，而他們兩人正是在這棟屋子的小前廳中圍著保羅父親的鋼琴寫出許多歌曲。在那裡完成、但又過了好一陣子才錄製的作品包括〈我看她站在那裡〉（I Saw Her Standing There）、〈愛我吧〉（Love Me Do），甚至還有〈當我六十四歲〉（When I'm 64）。

採石工人樂團持續在現場演唱會中表演〈909後那班車〉，這首歌之後也名列披頭四的現場歌單中，他們從1957年到1962年間每一年都會演出這首歌。1963年3月，披頭四在艾比路錄音室製作〈由我給你〉（From Me To

You）和〈謝謝女孩〉（Thank You Girl）時，曾經嘗試要錄製這首歌曲。這首歌他們錄了五次，然後把第一次和最後兩次的片段剪輯在一起，收錄在披頭四第一次發行的《真跡紀念輯》（Anthology）中。

在特威克納姆製片廠排練的第二天，他們演奏了兩首出自《白色專輯》的歌曲：〈我好累〉（I'm So Tired）和〈歐布拉第、歐布拉達〉（Ob La Di, Ob La Da）[7]。此外，披頭四也重新演奏了〈你不能那樣〉（You Can't Do That）。當天也演出了未來會出現在《艾比路》專輯中的另外一首歌曲〈我要你〉（I Want You）。

雖然〈順其自然〉是保羅在為《白色專輯》錄音工作期間寫的作品，而且當時也有在錄製其他歌曲的休息時間演奏，但卻是到了特威克納姆製片廠的第二天才第一次正式演出。這件事想來有點諷刺，但或許也符合將原本專輯名稱「回歸」改成「順其自然」的這項變動。〈回歸〉這首歌象徵的是這個團體的全新開始，〈順其自然〉卻是尋找方法去應付困境的讚美詩。這首歌為保羅帶來了人生最美好的時刻之一，

但同時也反映出他不願看著自己摯愛的團體走向末路、及他在潛意識中明白披頭四終究非得結束不可的心情。他在歌曲中想像自己十四歲時失去的母親現身為他帶來希望、安慰和建議，這件事令人心碎，同時又令人感到安心。

排練第二天值得注意的事之一，就是得以看見跟這個企劃同名的歌曲〈回歸〉開始長出自己的樣貌。就各方面而言，我們之後很快就會發現，相對於這首歌展開音樂生命的方式，其歌詞卻是沿著完全不同的道路開展。保羅一度開始演奏〈要去鄉下啦〉（Going Up the Country），那是當時由美國藍調及搖滾樂團罐裝熱力（Canned Heat）所唱的一首當紅歌曲。喬治後來以罐裝熱力當時的另一首暢銷歌曲〈再次上路〉（On The Road Again）回應。這兩首歌的旋律顯然影響了〈回歸〉的音樂方向。

幾天後的 1 月 7 日，保羅用樂器演奏了一段一分多鐘的旋律，那段旋律跟當時露露（Lulu）的一首暢銷歌曲〈我是老虎〉（I'm A Tiger）之間的關聯性極強，其中帶有一種如同火車突突前進的調性及嬉鬧氛圍，而這些特質後來都幻

化為〈回歸〉。在那之後又過了兩天，這首歌終於開始成形，披頭四又連續演奏了這首歌的五個版本。第一個版本跟喬治·哈里森當時為傑基·洛馬克斯專輯所製作的〈酸奶海〉（Sour Milk Sea）密切相關，而這個版本也對最後的定版進一步造成影響。歌詞方面，保羅在當時只寫了〈回歸〉的合唱段落，因此總是反覆又反覆地演唱這段，而下一個版本才首次加入一些歌詞，其中包括亞歷桑納州、加州，還有意指扮裝皇后的「扮裝」（drag）等片段。第三個版本為歌詞增添了一些爭議性意涵，但最終證明不足以對完成版歌曲造成影響。在第三個版本中，麥卡尼唱了與波多黎各、巴基斯坦，還有歧視相關的議題，這些內容在那天稍晚全數遭到刪除；此版本帶有一種閒散的氛圍，幾乎可說接近迷幻樂或放克樂。第五版及最終版在歌詞中提到喬（Joe，但之前是以 Jo-Jo 這個角色出場）和德蕾莎（Theresa，但之後又改成 Loretta）。

回到 1 月 6 日那個週末來看，披頭四不再像上週五那麼野心勃勃。在嘗試演奏過〈負重前行〉以及〈章魚花園〉（Octopus's Garden）

之後，他們又開始回頭處理一些舊歌。不過，這一次他們重新演奏的是他們在早期專輯中錄製的一些翻唱歌曲，其中包括〈迷醉莉茲小姐〉（Dizzy Miss Lizzie）和〈金錢〉（Money）。他們也彈奏了一首傑瑞‧李‧路易斯（Jerry Lee Lewis）的歌曲、一首奇蹟樂團的歌曲，還有兩首卡爾‧帕金斯的作品。他們還演奏了另一首經典英文作品〈倚靠一盞路燈〉（Leaning On A Lamppost）以及又一首狄倫的歌曲，不過這次是〈莫琳〉（Maureen），而這首歌顯然是狄倫為了（或取材自）林哥的太太莫琳所寫的。然後披頭四又回頭繼續處理一些比較新的歌曲素材，包括〈別讓我失望〉和〈我們倆〉的許多版本。就在演奏一首即將出現在《艾比路》專輯中的歌曲〈她從廁所的窗戶進來〉（She Came In Through The Bathroom Window）之前，他們還表演了另一首之後會在喬治單飛專輯中出現的〈主聆聽我〉（Hear Me Lord）及〈萬物必將消逝〉。

那天也是他們第一次將約翰本來要放棄的作品〈橫越宇宙〉（Across the Universe）納入這個企劃中。約翰這次使用的是風琴，但他只為

這首歌彈奏了一段不太成功的開頭及另外一個較長的片段。這首歌的起源可追溯自 1968 年 2 月，當時本來計劃要收錄在他們於英國發行的單曲〈黃色潛水艇〉（Yellow Submarine）中，但那次的發行計畫始終沒有執行。約翰顯然是受到他先前待在印度的影響才寫出那首歌：歌曲中帶有催眠氛圍的合唱橋段「Jai Guru De Va Om」意思是「向天上的導師致敬」。

接下來是生產力更高的一天。這天一開始幾乎都在練保羅的歌曲，因為他通常是第一個到達現場的人。〈蜿蜒長路〉（The Long and Winding Road）是保羅在《白色專輯》錄音階段就開始創作並真正錄製出試聽版本的作品，終於在這次正式公開。之後演奏的還有〈黃金夢鄉〉（Golden Slumbers）和〈負重前行〉。保羅之後又回頭彈奏了一首不算很舊但符合披頭四流行面向的歌曲：〈聖母女士〉（Lady Madonna）。

聆聽這些早晨暖身的演奏歌曲，能讓人明確意識到〈蜿蜒長路〉的進化過程。無論是保羅逐漸將歌詞塑造成形，還是只用鋼琴彈奏旋律所造就的成果，總之都極為優美。他似乎放

棄在這天寫好這首歌、改去處理〈黃金夢鄉〉和〈負重前行〉，然後又回來面對這首歌，這實在是個有趣的過程。這首歌所散發出那種以憂傷為基底的旋律非常動人，同時也足以讓人了解菲爾・史貝克特[8]打算在 1970 年把這首歌弄成一個大製作時，他為何會有如此心煩意亂的反應。這首歌顯然受到保羅待在蘇格蘭那段時光的影響，歌中描述的路無疑就是 B842 道路，那是一條沿著海岸蜿蜒的十六英里道路，而且透過如蛇一般戲劇化扭轉的線條將保羅家和坎培城（Cambeltown）連接在一起。這首歌再次證明了披頭四卓越的才華，他們就是能把一些尋常的私人經驗轉化為數百萬人喜愛的歌曲。

阿利斯特・泰勒曾在北角音樂店為布萊恩・愛普斯坦工作，後來成為蘋果辦公室的經理，他因為擁有什麼都能搞定的能力而被稱為「搞定先生」。他記得保羅剛開始創作〈蜿蜒長路〉的過程：

在一個週五的深夜，我們準備從艾比路的錄音室打包離開，我在找保羅，因為打算跟他道晚安，後來終於在「1 號錄音間」找到他。他正挑

出一段旋律並加入歌詞。「這真棒，」我說。「蕾絲麗（我妻子）一定會喜歡。」他說這目前只是個正在嘗試的想法，然後向音控室揮手請他們播放磁帶。他把整首歌放過一遍，然後我們互道晚安。到了週一下午，保羅走進我的辦公室，將一張母片遞給我。「給蕾絲麗的禮物，」他說。那正是前一個週五的錄音成果。然後他從口袋取出磁帶後剪成碎片、拋入垃圾桶。「現在你擁有的是獨一無二的版本了。」他說。「歌名是什麼？」我問。「蜿蜒長路。」他說。

披頭四接下來演奏的是〈回歸〉，然後他們把焦點轉移到喬治的〈為你憂鬱〉（For You Blue），以及兩首出現在樂隊合唱團專輯《粉紅製造》（*Music From Big Pink*）中的歌曲：羅比・羅伯森寫的〈末日審判〉（To Kingdom Come），還有巴布・狄倫寫的〈我終將解放〉。我們很難確定披頭四之所以一直重新演奏這些特定的翻唱歌曲，是否代表他們希望將這些歌放入尚未規劃好的現場演出。接下來是〈喔！親愛的〉（Oh! Darling）以及數次嘗試演奏〈麥克斯威爾的銀錘〉（Maxwell's Silver Hammer），

接下來又是一連串舊歌，直到〈橫越宇宙〉終結了這段舊歌時光。披頭四那天把這首歌走過不少遍，喬治・哈里森也在過程中一直鼓勵約翰，但約翰一直忘詞又嫌這首歌節奏太慢。為了幫助約翰，他們聯絡了蘋果唱片並請對方把歌詞送來特威克納姆製片廠。這首歌的後續排練狀況因此變得較為完整，但還是不成功。接下來也是他們熟悉的翻唱舊歌，包括〈搖滾音樂〉（Rock 'n' Roll Music）、〈露西爾〉（Lucille）以及又一首翻唱卡爾・帕金斯的作品。在彈奏過更多包括〈愛上小馬〉和〈別讓我失望〉等新歌之後，披頭四決定演奏〈她心中的惡魔〉（Devil In Her Heart），之後接著演奏〈咆勃調調〉（Be Bop A Lula）和〈她從廁所窗戶進來〉。他們甚至又嘗試了一次〈909後那班車〉。

1月8日，披頭四用類似的模式處理了一些新歌。他們多次嘗試演奏〈我我我〉（I Me Mine），然後開始對付〈我們倆〉、〈別讓我失望〉、〈我有個感覺〉、〈萬物必將消逝〉和〈小氣的芥末先生〉（Mean Mr. Mustard）。他們花了一個早上演奏班・伊・金（Ben E. King）的〈站在我身邊〉（Stand By Me）以及〈909後的那班

車〉，接著又回到流行舊歌組曲以及一首比較近期的歌：吉米・韋伯（Jimmy Webb）演唱的〈麥克阿瑟公園〉。穿插在老歌當中的還有〈麥克斯威爾的銀錘〉和〈喔！親愛的〉。然後披頭四演奏了好幾個版本的〈順其自然〉及〈蜿蜒長路〉，之後才又回到〈末日審判〉。

　　隔天的演奏由保羅主導，特別是前半部。〈另一天〉（Another Day）是另一首注定不會出現在披頭四相關企劃中的歌曲，但卻是第一批幾乎一次就搞定的歌曲之一，之後又是各種版本的〈順其自然〉。在演奏過〈黃金夢鄉〉、〈負重前行〉、〈蜿蜒長路〉和〈喔！親愛的〉之後，終於又來到喬治的〈為你憂鬱〉，然後保羅和約翰就開始排練〈我們倆〉。

　　當天演奏的歌曲中有兩首歌從未正式發行，多年來也在收集披頭四未發行歌曲的社群中激起令人興奮的漣漪。其中一首是〈蘇西的客廳〉（Suzy's Parlour），這首歌似乎是現場即興創作出來的作品，旋律帶有五〇年代的流行搖滾風格。約翰・藍儂為這首歌添加的狡點氣息及帶有情色意涵的歌詞內容，都可用來駁斥一般認定特威克納姆製片廠的錄音工作總是陰鬱而慘

澹的看法。

此外，在《順其自然》的紀錄電影中，約翰曾用一種山居鄉巴佬的風格稍微唱了這首歌。這首歌的原名是〈蘇西・帕克〉（Suzy Parker），但因為版權因素而改名。

他們又排演了〈我有個感覺〉、〈她從廁所窗戶進來〉、〈回歸〉以及〈橫越宇宙〉數次，之後又翻唱了一首卡爾・帕金斯的歌曲。在他們翻唱〈日昇之屋〉（House of the Rising Sun）、巴布・狄倫的〈我把它都拋棄〉（I Threw It All Away）和〈女孩，我一直惦記著你〉（Mama, You've Been On My Mind），還有巴弟・哈利（Buddy Holly）的〈就是那一天〉（That'll Be The Day）期間，他們還演奏了另一首歌，那也是多年來在收集披頭四未發行歌曲的社群內被不斷熱議的歌——其實應該是兩首，而這兩首歌所談的主題其實也跟「回歸」有關。這兩首備受討論的歌曲是〈國協〉（Commonwealth）以及一小段只有二十幾秒且名為〈以諾・鮑爾〉（Enoch Powell）的歌曲，內容皆在回應保守黨議員以諾・鮑爾宣稱持續進入英國的移民會帶來種族戰爭。這個議題在當時的英格蘭相當有

爭議，而麥卡尼則藉由嘲弄鮑爾的方式來討論這個議題。

　　之前提議要辦的現場演唱會成為他們在排練期間持續討論的主題，但所有的討論仍沒有結論，甚至成為四人意見不合的源頭之一。「大概是第二週時，大家開始討論這場公開表演的內容及地點，」雷斯・佩瑞特針對現場演唱會的討論這麼說，之後他又提到：

　　慢慢地，有個想法開始成形——我想是由林賽－霍格強力主導而來——就是在北非一座荒廢的羅馬露天劇院中開演唱會，演唱會上還要有一千名穿著番紅花色長袍的當地人。如何將設備運過去及相關開銷是最主要的辯論點。我們需要為了燈光及音響設備運送巨大的移動式發電機過去，不過喬治以一個建議解決了所有問題。他說製作方應該致電美國空軍總司令，他負責掌管大部分布署在英國的美國空軍，由於披頭四為他開過一場慈善演唱會，他說之後可以為他們提供任何援助。嗯，製作人真的打電話過去，而對方立刻表示願意將我們需要的所有設備透過大型銀河軍用飛機（Galaxy）載送到距離指定地點幾小時

車程的另一個美國空軍基地，然後再用美國空軍的卡車把設備運到那座羅馬廢墟。我記得對方的回覆是以一段向披頭四致意的發言作結，「管他的，我們就是把這件事搞成一場大型演習就是了，畢竟我們實在太愛那些傢伙啦。」

不過這一切都在一場午餐後灰飛煙滅。當時我們所有人都移動到特威克納姆製片廠的配音室，我記得大家正在檢視一些未編輯的影音素材，然後不知為何，大家突然針對在北非開演唱會外景拍攝的優缺點開始進行一場特別討論會。期間確實一度出現過半數人同意的態勢，而且大家還認為可以把一千或數千位身著番紅花色長袍的阿拉伯人當作最主要的視覺賣點。然後洋子開口了，「在謝亞球場（Shea Stadium）對十萬人唱過歌後[9]，其他什麼都爛透了。」就在那一句話後，北非演唱會的計畫瞬間消散。「對啦、沒錯、說得好、當然是這樣，」其他披頭四成員紛紛附和，討論於是就此結束。

如果1月30日的蘋果唱片屋頂演唱會是「回歸／順其自然」企劃中最赫赫有名的一天，1月10日可能就是最臭名昭彰的一天。在排練過〈我

們倆〉和〈回歸〉之後，披頭四又在午餐前演奏了〈高跟運動鞋〉（Hi-Heeled Sneakers）。在那天早晨結束工作之前，保羅似乎都還對自己處理〈順其自然〉的進度感到滿意，甚至還把成果演奏給披頭四的音樂發行人迪克・詹姆斯（Dick James）聽。接著在午餐時間，喬治先是和保羅進行了一段激烈談話，過沒多久就以查克・貝瑞 1961 年那首〈我說的是你〉（I'm Talking About You）前奏為背景走出錄音間，同時表示自己不幹了，他說，「我們酒吧見。」

大衛・哈里斯是從艾比路錄音室來到特威克納姆製片廠的兩位技術顧問之一，他還記得喬治・哈里森匆忙離開片廠的模樣。喬治・馬丁在哈里森離開之前才剛到現場。馬丁當時開的凱旋先驅轎車不小心撞到哈里森的那台梅賽德斯，而且應該就發生在哈里森離開現場的幾分鐘前，因為當喬治・馬丁走上音響舞台時，哈里斯說，「喬治甚至沒時間跟他說『我撞到你的車了。』」

為了繼續拍攝，丹尼斯・歐戴爾指示邁克爾・林賽－霍格捕捉約翰、保羅和林哥的特

倫敦塞維街 3 號的蘋果公司總部大樓，是披頭四屋頂演唱會的舉辦地點。

寫。佩瑞特表示，「我們收到的消息只有喬治回利物浦的家探望母親，而我們只要稍作休息就能繼續拍攝。」奇怪的是，披頭四剩下的三位成員回來後先是演奏了〈別冷漠〉（Don't Be Cruel）和〈只是假象〉（It's Only Make Believe）的翻唱版本，然後才以〈蜿蜒長路〉、〈弦樂柔板〉以及出自《白色專輯》的〈我親愛的瑪莎〉（Martha My Dear）作結。「那天結束時，我只知道要打包所有器材送回出租公司，之後再等待後續指示，」佩瑞特表示。

早在「回歸」企劃的錄音工作開始之前，錄音室內的氣氛就已經很緊繃。理查・蘭厄姆是在艾比路錄音室任職多年的工程師，他記得披頭四的錄音氣氛逐年轉變的過程。「你可以感受到其中的張力，」他指出。「（披頭四）對我們都很友善。我們從來不會直接受到影響。很多人不想參加披頭四的錄音工作。我們自己有個內部笑話是這樣：你要是調皮就會被派去跟披頭四一起錄音。」

大家開始討論要如何在沒有哈里森的情況下繼續進行。奇怪的是，現場瀰漫著幾乎徹底

否認哈里森已經離開的氛圍。林賽－霍格甚至建議在現場演唱會上可以直接說他生病就好了。至於約翰・藍儂則說了那句後來常被引用的名言，「如果他週二還沒回來，我們就直接去找克萊普頓。」

事後回想，哈里森的離去似乎是個災難性事件，可是聆聽那天的 bootlegs 錄音內容時卻不會有這種感覺。根據部分 bootlegs 錄音的內容顯示，哈里森的爆發點或許是在大家把〈我們倆〉演奏得亂七八糟之後，而在〈我看見她站在那裡〉開頭的吉他和弦分崩離析後，哈里森似乎就真的離開了。他還相當隨性地說，「我要離開這個樂團了。你們可以在《新音樂快遞》（*NME*）雜誌上刊登廣告宣布這件事。」他似乎也提到蘋果唱片的公關部門可以自行針對他的離團編織一些理由。

然而剩下三人沒有任何停頓，直接以刺耳、急促且幾近歇斯底里的狀態排練了〈我有個感覺〉、〈別讓我失望〉以及〈麥克斯威爾的銀錘〉。所有這些歌曲顯然是以逗趣的方式在演奏，約翰及保羅的歌聲也帶著過度興奮與搞笑

的氣息。約翰那接近原始人尖叫的搞笑歌聲可能反映出他對喬治離開的漠不關心，也可能是因為這些錄製工作一敗塗地而表現出的緊張及厭煩。

這七天的拍攝跟披頭四之前的工作大相逕庭。儘管曾經有過常常進行現場表演的日子，但他們確實已經很多年沒排練了。此外，當時關於這場排練的目的也還沒有明確的規劃。而在特威克納姆製片廠寒冷且如魚缸一般的音響舞台上進行拍攝，更是增添了排練現場緊繃的張力。

在特威克納姆製片廠中演奏時，披頭四的成員到底都在想什麼？無論現場的緊繃張力為何，同時也一定存在著各種悲喜交加的情緒，畢竟他們彈奏了一些自己從前的歌曲，其中還包括一些他們在早期舞台演出過的翻唱歌曲，因此關於那些年渴望成名的回憶勢必曾閃過他們腦中。隨著四人自然而然演奏出〈嬉皮搖搖〉、〈迷醉莉茲小姐〉還有〈金錢〉，他們是否回想起在利物浦那個如同陰冷地窖的洞穴俱樂部（Cavern Club）中的演出？他們還記得在德國漢堡的帝王地下室俱樂部（Kaiserkeller）、

明星俱樂部（Star Club）和前十俱樂部（Top Ten Club）中一場場樂聲震天的演出嗎？在演奏特定曲目時，他們在英國、美國還有東方各地馬不停蹄的巡迴演出及參演過的電視節目也一定曾浮現在腦中吧。回想起過去這些疲倦的行程是否讓當下的他們感到更為悲涼？或是藉此得知一切早已繞回到原點，而終點也近在眼前，並因此在心中湧出一陣悲傷？當時的狀態一定就像一群早已疏遠的老友試圖重新相處一樣。就算大家都希望能回到過去，但現實就是不可能如此。藉由彈奏那些舊歌，披頭四一定知道自己是在挑戰既定的命運。就像湯瑪斯·沃爾夫（Thomas Wolfe）[10]小說裡的角色一樣，他們都在往家的方向走，但終究無法成功。

喬治·哈里森離開的時間點或許是預謀的結果。儘管長期以來，大家都表示喬治的離開是因為對保羅高高在上的姿態愈來愈不滿，但他顯然也對約翰感到憤怒。他當時就已經不跟約翰說話了，因為他對這次的錄製工作幾乎毫無貢獻可言。洋子常代替約翰發言，而約翰在一場採訪中表示蘋果唱片正在賠錢的發言才剛在《唱盤與音樂迴聲》（*Disc and Music Echo*）雜誌中

刊出。喬治離開披頭四的理由或許還有一個。
1 月 12 日，電影《迷牆》（Wonderwall）在倫敦
的電影中心電影院（Cinecenta cinema）上映。《迷
牆》的導演是喬‧馬索（Joe Massot），之後他
又執導了齊柏林飛船樂團（Led Zeppelin）的演
唱會紀錄片《歌聲依舊》（The Song Remains The
Same）——其中包含披頭四唱片封面攝影師羅伯
特‧費里曼（Robert Freeman）的拍攝段落。這
部片在 1968 年 5 月 15 日的坎城影展首映。喬
治為此片製作配樂而和妻子佩蒂一起出席首映
會，另外參加的還有林哥和他的妻子莫琳。這
部片發行的原聲帶其實正是披頭四成員的第一
張單飛作品，一開始先是在 1968 年 11 月於英國
發行，然後是在 12 月於美國發行。參與這個原
聲帶作品的主要是印度音樂人，錄音時間是從
1967 年 11 月直到 1968 年 1 月，而地點則是在
艾比路錄音室以及 EMI 位於印度孟買的錄音室。
這部片在倫敦的首映會或許正是喬治當時需要
的事件。他一直必須把個人的創作渴望貢獻給
整個團體，也只能在約翰及保羅主導一切的陰
影下備受拖磨，而為一部紀錄電影製作音樂，
幫助他擁有了在當時離開現場的自信。

儘管哈里森的離去可以體現出這次瀰漫在特威克納姆製片廠錄製工作中的緊繃張力，而且「回歸／順其自然」企劃對所有參與者來說幾乎可說是一次令人沮喪的經驗，但雷斯·佩瑞特腦中留下的鮮明記憶卻展示出不同風貌。「老實說，」他開口，「許多人都說在披頭四成員之間瀰漫著明顯的緊張氣氛……嗯，其實沒有——至少在工作人員或在我看來是如此。」他繼續說，「首先，他們並沒有坐得離彼此很近，而且大家幾乎都專注在自己及手邊的樂器上。拍攝期間沒有出現任何激烈對話。所有情緒化的辯論都發生在攝影機之外。」

　　確認過特威克納姆製片廠錄製工作的流傳影片後，我們可以知道佩瑞特的觀察沒有錯：現場氣氛確實沒那麼可怕，而且從頭到尾都充斥著歡聲笑語。由於意識到很多表演都很不順暢，披頭四的成員不停緊張得笑出來，他們知道自己無法拿出完善的表現，而且在唱自己的歌或翻唱過的無數歌曲時還常常忘詞。此外在處理新歌時，四個成員也常在還沒寫好歌詞的地方故意唱出一些傻氣的字句。

大致上來說，特威克納姆製片廠的錄製工作是一次很有趣的經驗，格林·約翰斯在接受英國廣播公司廣播一台（BBC Radio 1）的系列採訪時也證實了這件事，這次的訪談內容也有收錄在《唱片製作人》（*The Record Producers*）這本書中。約翰斯認為披頭四在這個「回歸／順其自然」企劃中的表現可說是「歇斯底里的有趣……他們的幽默讓我愉快，也影響到了音樂，我在那六週期間真是笑個不停」。他還繼續說：「約翰·藍儂只要走進來，我就忍不住大笑了。他們的情緒從頭到尾都好極了。當時這個團體有許多問題、媒體也盯著他們不放，因此導致各種爛事發生，但事實上，他們就只是在現場工作、享受其中，而且表現得極為有趣，只是這些都沒有記錄在電影中。」

　　大衛·哈里斯也覺得錄製過程充滿著歡樂氣氛。「他們確實玩得很開心，」他回想。「我不記得大家有任何仇視彼此的感覺。有時就是會在跟你的夥伴吵架後離開現場，但我不覺得有什麼長期累積的負面情緒。」

　　安東尼·理查曼是現場的攝影師，之前也

跟邁克爾・林賽－霍格在《滾石樂團搖滾馬戲團》的拍攝現場合作過，他也在 1969 年 1 月留下了一些美好回憶。「確實，他們有時感覺不太順利，」他以這段話開始回憶，「可是你也可以看到，有些時候，他們只是胡搞、享受、嬉鬧或是開玩笑，而且藍儂還有跳舞。我能回想起來的都是快樂時光。」

　　所以在特威克納姆製片廠的錄製工作究竟是充滿歡笑？還是近似於為披頭四送終的一場葬禮？你能得到的最後裁斷取決於你的談話對象，以及你跟這些對象談話的時間點。你可以聽到各種彼此衝突的說法，比如我們確實可以在地下流傳版本的現場錄影中聽見約翰・藍儂笑鬧玩樂，而且還跟別人一起開心地即興演奏，但另外也能聽見他在事後針對這次錄製工作的說法。藍儂在 1971 年接受《滾石》雜誌楊・韋納（Jann Wenner）的訪問，他在那場長篇訪談中針對那次的錄製工作表示，「在特威克納姆製片廠的感覺實在是太可怕、太可怕了，因為總是有人在拍攝，我只想要他們走開。我們會在早上 8 點抵達現場，但整個情況都很詭異，不但有人在拍攝你，還會有各種色彩的燈光不停閃爍。」

至於喬治，他不只是在離開後去了他母親位於利物浦的家等待參加《迷牆》的首映會而已。那個週末他還寫了之後在《萬物必將消逝》中首次出現的歌曲。這首歌〈哇哇〉（Wah Wah）有力地點出了他對披頭四的幻滅心情，也讓他能透過音樂發洩自己好幾個月來所受到的折磨，其中包括《白色專輯》令人疲勞的錄音過程、蘋果唱片公司必須處理的各種事務，以及在特威克納姆製片廠的錄製工作。

1 月 13 日，保羅和林哥回到特威克納姆製片廠，但在喬治和約翰缺席的情況下，他們只是閒坐著聊天。沒什麼人把喬治的缺席當一回事，但洋子的在場卻引發了他人強烈的憎惡情緒。最後約翰終於在下午 3、4 點時出現，大家於是開始嘗試排練〈回歸〉。到了這個階段，這首歌的歌詞已經很接近最終的定版。

隔天的情況基本上跟前一天差不多。保羅和林哥都有出席，而約翰再次很晚才出現。他看起來像病了，原因是他當時顯然已開始嗑藥。然而即使是約翰一開始狀況不太好、喬治也不見人影，他們卻還是一邊玩鬧一邊捏造出一些

假的電影情節，三人似乎都相當享受那段時光。在電影中跟他們一起對話的人還包括丹尼斯·歐戴爾、喬治·馬丁，另外似乎還有格林·約翰斯和邁克爾·林賽－霍格，而且聽起來氣氛輕鬆又融洽。約翰不停在饒舌，其間還混雜著許多下流幽默，以及影射嗑藥（保羅還在一旁搧風點火）或訴諸文字遊戲的橋段，他還出言諷刺音樂及影像產業，另外還發出一些不著邊際的嘲諷，而保羅從頭到尾看起來都很享受。保羅甚至想辦法讓約翰和洋子一起討論《童男處女》到底是在搞些什麼。而彼得·謝勒的抵達讓現場變得更為歡樂，不過歡樂中仍帶有一絲彼此挖苦及不自在的氣氛。再一次的，這天他們也沒進行什麼排練工作。

事後證明，1 月 15 日週三就是在特威克納姆製片廠錄製的最後一天，而且當天沒有留下任何紀錄。我們甚至不清楚那天除了保羅之外有沒有其他人出現。

雖然紀錄顯示在 1 月 12 日週日有舉行一場會議，地點是在林哥位於埃爾斯特德的家，但那場會議顯然沒得出什麼實質結論。根據後續

轉述，喬治因為約翰的頑固行徑大為光火，於是直接離開現場。到了 1 月 15 日的晚上，據說有另一場會議持續了五個小時，地點也在林哥家中，其中披頭四的四個成員都有出席。

喬治已經從利物浦回來，他表示如果大家無法配合他的一些條件就打算退團。首先，特威克納姆製片廠的錄製工作必須結束，關於現場演唱會的討論也不能再提起。喬治口中的「現場演唱會」指的包括在倫敦的任何場地、船隻上，或像是利比亞首都黎波里（Tripoli）之類遙遠地點所進行的演出。他們還是有可能拍攝現場演唱的影像，只是必須要在受管控的環境內私下進行，而且不開放觀眾入場。喬治建議大家應該挑選已經開始創作的一些新歌，如果有必要還可以加入更多歌曲，然後在蘋果唱片公司總部地下室的新錄音室錄製一張新專輯。喬治提出的所有條件都被接受，他們也決定在 1 月 20 日繼續進行目前的企劃，但實際展開的日期是 1 月 22 日。我們也很快就會知道為什麼會發生延後的狀況。

根據當時的狀況及最後《順其自然》專輯的

發行成果，我們得知在十天內共有兩百二十三卷錄製的影片及音訊——也就是等於六十個小時的影像及同步音訊——最終幾乎沒用在任何地方。在特威克納姆製片廠的錄製工作中，披頭四演奏了超過兩百首不同的歌曲，期間還進行了無數的即興演奏及創作。

我們在回家的路上 [1]
We're on Our Way Home

披頭四已準備搬到蘋果公司總部以好好製作一張專輯。無論在特威克納姆製片廠排演的休息時間，還是在蘋果公司錄音期間，有關披頭四的商業活動也都還在持續進行。

1月17日，電影《黃色潛水艇》的原聲帶在英國正式發行。這部電影在 1968 年 7 月 17 日首映，地點在蘇活區的倫敦館（London Pavilion）。這張原聲帶規劃的發行時間特地跟《白色專輯》錯開（結果《白色專輯》一直拖到 1968 年 11 月 22 日才在英國發行，而在美國的發行時間也是推遲到 11 月 25 日）。1 月 18 日，約翰・藍儂在蘋果辦公室接受雷・科爾曼（Ray Coleman）的訪問，並在訪問中表示，「蘋果每週都在賠錢……如果一直維持這個狀態，我們會在接下來的六個月內破產。」這段後來被引用在《唱盤與音樂迴聲》雜誌上的發言更是進一步激起了喬治・哈里森的反感。

蘋果公司，倫敦梅費爾區塞維街 3 號
Apple, 3 Savile Row, Mayfair, London

蘋果錄音室位於蘋果總部的地下室。不過

到了 1969 年 1 月 1 日，所有蘋果業務幾乎都已移到他處執行。原本的這處建築位於梅費爾區一個上流區域，就在攝政街（Regent Street）的其中一側，附近有許多倫敦最頂級的裁縫。打從 1956 年起，爵士樂隊指揮傑克・希爾頓（Jack Hylton）就在這棟喬治亞風格的建築中經營劇場管理公司。這棟建築完工時附有一座巨大的火爐和橡木橫梁。在蘋果公司進駐後，整棟建築都裝設上厚重的蘋果綠地毯，雖然火爐還在，橡木橫梁卻被包上風格如同診所般冰冷的廉價保麗龍。錄音室內有一道翻轉牆，牆的其中一面鋪上類似地毯的材質，另一面是金屬。

蘋果唱片發行的第一批作品中包括傑基・洛馬克斯的〈酸奶海〉。這首歌是由喬治・哈里森創作並製作的作品，並且和〈嘿！朱德〉、瑪麗・霍普金的〈往日時光〉（Those Were the Days），還有黑堤彌爾斯銅管樂團（Black Dyke Mills Band）的〈辛格米鮑伯〉（Thingumybob）一起在 1968 年 8 月 26 日發行，這四首單曲組成了《我們開張的四首歌》（*Our First Four*）。

洛馬克斯後來又在蘋果發行了兩首單曲，

另外還在 1969 年 5 月 19 日透過蘋果發行了專輯《這就是你要的嗎？》（*Is This What You Want?*）。他曾談起蘋果一開始給他的承諾。「這裡第一年的氣氛好極了——充滿創造力、大家都很有衝勁，」他指出。「一切都有可能發生、夢想也有可能實現；大家都很樂觀。」不過在洛馬克斯看來，這種初期的興奮感沒有持續很久。「然後，第一年過後，」他回憶，「他們（披頭四）算是搞清楚自己在不同企劃中總共花了多少錢——那筆金額可不小。我想這件事大幅扭轉了公司原本的氣勢，大家開始朝『把所有計畫都停下來』的方向前進。這就是艾倫・克萊恩進入蘋果公司時發生的事。」洛馬克斯忍不住又回想起一開始的榮景。「那時真的很棒。氣氛讓人感到很放鬆舒適，」他回憶。

尼爾・阿斯皮納爾（Neil Aspinall）是蘋果公司的總經理。阿斯皮納爾從利物浦時期就開始和披頭四合作，他一開始是他們的巡迴經紀人，後來又成為他們的司機。蘋果有許多部門，其中包括錄音室、唱片品牌〔當時是由朗恩・卡斯（Ron Kass）負責，並聘用彼得・亞舍擔任藝人發展部門總監〕、蘋果電子（由經營不是

很順利的亞歷克斯‧瑪達斯[2]負責），以及蘋果影業（負責人是丹尼斯‧歐戴爾）。另外還有其他部門，這些部門負責零售、批發、電視，甚至還包括成衣部門。其他由蘋果公司聘用進來的關鍵人物包括新聞發布官德瑞克‧泰勒（Derek Taylor）還有他的助理理查‧迪萊羅（Richard DiLello）〔大家都親暱地稱他為「公司的小嬉皮」（House Hippie）〕。另外在蘋果以或長或短的時間擔任不同職位的人包括東尼‧布萊姆威爾（Tony Bramwell）、布萊恩‧劉易斯（Brian Lewis）和傑瑞米‧班克斯（Jeremy Banks）。彼得‧布朗一開始是披頭四的私人助理，後來又成為總經紀人，他在蘋果公司也是個重要人物。

吉恩‧馬洪（Gene Mahon）設計出蘋果公司的商標，艾倫‧奧爾德里奇（Alan Aldridge）則設計了商標上的字體。保羅‧卡斯戴爾（Paul Castell）為商標拍攝了各種照片，這些照片後來都被用在發行的專輯及單曲上。

阿利斯特也針對蘋果公司發表了意見：

蘋果公司就是一團亂。待在那裡的時光一點

也不愉快。大家都記得塞維街上的那棟建築。那裡現在是英國建築協會（U.K. Building Societies Association）總部。自從 NEMS 開始介入嚴格管理後，我在蘋果的日子就過得很不開心。

我記得德瑞克・泰勒，他總是坐在那張印著孔雀圖案的巨大椅子上，而他的助理理查（迪萊羅）就窩在檔案櫃邊。到處都是骨董以及昂貴的辦公室家具。順手牽羊的情況很猖獗。很多昂貴的藝術作品會被買回來——然後被偷走。

空氣中每天都瀰漫著清晰的大麻氣味。亞歷克西斯（瑪達斯）決定把地下室改造成錄音室。在他敲壞一道具有支撐性的結構牆時，整棟建築差點崩毀。真是誇張的一團亂！

披頭四在蘋果唱片期間做出許多頂級作品，可是在企業經營層面毫無章法可言。那就是個巨大、混亂，而且有太多人在嗑藥的公司，大家沒有自制力也不知該往哪裡走，總之每分每秒都在浪費錢。但如果我提出什麼意見，就會有人說，「別當討厭鬼啦，阿利。」

這棟建築很快就引起披頭四樂迷的關注，他們會在附近閒晃，希望可以有機會看到披頭

四一眼。喬治・哈里森在他的歌曲〈蘋果渣黨〉（Apple Scruffs）中記錄下這群組織鬆散的歌迷，這首歌就收錄在他的專輯《萬物必將消逝》中。

披頭四和艾比路錄音室之間的關係已有詳盡的紀錄，在這個團體的歷史及神話中，這間錄音室占據了很重要的地位。

不過其實披頭四已經逐漸對艾比路錄音室感到厭倦。蘋果錄音室開設的一部分原因，也是因為披頭四在艾比路錄音室感受到的不愉快情緒早已逐漸惡化。

艾比路錄音室的營運方式非常有效率。在那裡工作的工程師都受過扎實訓練。他們會先在 EMI 磁帶收藏館（位於艾比路）從為期三個月（或更長）的磁帶歸檔工作做起，又或是先去公司位於海耶斯（Hayes）的工廠工作。公司的唱片工程發展部就位於海耶斯，艾比路錄音室中的大部分電子設備也都是在那裡設計、建造、改良，並經過完整測試才會運過來安裝。初出茅廬的工程師也會在受訓後來到錄音室現場，亦步亦趨地跟著某個已在艾比路成為錄音助理的前輩。當時的他們就是所謂的錄音副手（或者也被稱為磁帶操作員），而在大部分的

情況下，他們的工作幾乎只是把磁帶機打開、關上，以及記錄錄音工作的進度。等他們畢業之後，他們的職稱會是錄音工程師或調音師。擁有這個頭銜的他們要負責協助製作人工作，以披頭四的例子來說，這個人通常會是喬治·馬丁，另外他們還要負責操作混音台。這些錄音工程師受訓時遵循的是非常明確的錄音流程。為了符合公司強調效率與秩序的氛圍，錄音工程師（特別是技師）都會被要求身著白色實驗衣或至少要打領帶，這個作法也一直延續到七〇年代初期。

除了製作人和錄音工程師外，錄音室還有各種不同領域的技師。他們主要負責維護設備運作，但也深入參與了許多在艾比路錄音室誕生的技術發明，這些創新的作法大多出現在披頭四的錄音時期。

傑里·博伊斯是曾在艾比路錄音室以及奧林匹克錄音室工作的一位工程師，他參與過披頭四的《橡皮靈魂》（*Rubber Soul*）、《左輪手槍》（*Revolver*）、《比伯軍曹寂寞芳心俱樂部》（*Sgt. Pepper's Lonely Hearts Club Band*）以及《順其自然》等專輯。他曾和多位音樂家合作，擁

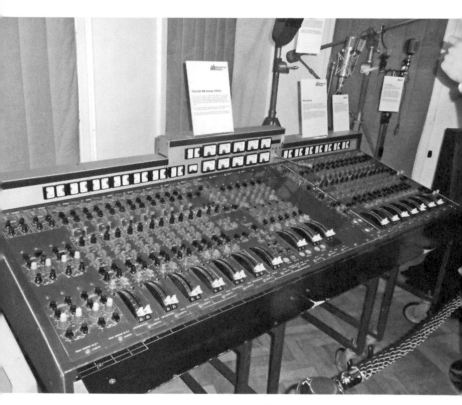

披頭四使曾使用過的 EMI TG 混音台。

有一段成功的漫長錄音生涯。他談及在艾比路錄音室工作的優點：「你身處在一個盡可能以最佳方式做好所有事的地方。什麼事都不用煩惱。那感覺就像是在最頂尖的醫院受訓。你能接觸到所有想像得到的音樂形式。」

雖然披頭四之前也曾在艾比路錄音室以外的地方錄音，但這將是他們第一次在別的地方錄製整張專輯。雖然在使用艾比路錄音室的最後那段時光，披頭四基本上算是可以自由使用那個地方，且其中出色的製作、技術及錄音支援團隊也能隨時聽候他們差遣，但擁有一個根據他們喜好裝修、且能全天候使用的錄音室對他們仍很有吸引力。披頭四早已不管艾比路錄音室所規定的死板錄音時間表，原因除了搖滾樂手本來就不愛一大早工作之外，披頭四對晚間錄音的喜愛也源於聽說法蘭克·辛納屈（Frank Sinatra）會這麼做。總之，披頭四對於在艾比路錄音室工作的反感不停醞釀，最後在《白色專輯》的錄音時期爆發。於是在磁帶機故障之後，約翰·藍儂說，「等我們在蘋果唱片有了自己的錄音室，一切都會不同。」

約翰·亨利·史密斯是曾在艾比路錄音室及

蘋果錄音室任職的錄音工程師，他記得披頭四已經「受夠了讓他們感到挫折的 EMI（艾比路錄音室）」，他還表示，「當時 EMI 沒有非常尊敬他們，還是把他們當成『一群小鬼』對待。」

披頭四後來對於他們錄下的聲音能有更多的掌控權，是因為有喬治・馬丁幫忙詮釋他們的想法，同時說服艾比路錄音室的錄音工程師讓他們打破這間錄音室一直以來成文或不成文的規定。

彼得・亞舍也證實披頭四確實在艾比路錄音室面臨不少挑戰。亞舍是把詹姆斯・泰勒帶到蘋果唱片的人，他在七〇年代為詹姆斯製作了大部分的錄音作品，而他個人也是彼得和高登二重唱（Peter and Gordon）的成員之一。亞舍不只是因為在艾比路錄音室工作而認識保羅，也因為他妹妹珍曾和保羅從 1963 年到 1968 年有過一段長期穩定的關係。保羅曾在亞舍位於溫坡街（Wimpole Street）的住處度過很長一段時光。事實上，保羅位於聖約翰伍德的家也是由彼得和珍的母親瑪格麗特・亞舍（Margaret Asher）挑選的。巧合的是，她也是英國皇家音樂學院（Royal Academy of Music）的雙簧管教授，

還曾指導喬治・馬丁吹奏這種樂器。彼得・亞舍回憶起在艾比路錄音室時面對的一些限制：

　　若要混音，他們一進來就會把壓縮器設定在「混音」的位置，然後就這樣了，之後不可以有人再碰這個旋鈕。是直到披頭四來之後，我們才可以問，「如果把旋鈕一路轉到這裡會怎樣呢？」我們會把唱片帶進錄音室說，「聽著，我們要讓貝斯的聲音多一點，」然後他們會說，「不，你們的貝斯聲音就只能這樣。」然後我們會播放摩城唱片公司（Motown）出的某首歌，「聽聽這裡的貝斯，」他們會說，「嗯，這都失真了，你們不能這樣做。」然後我們說，「如果他們在美國可以這樣，為什麼我們不行？」但他們只會說，「不行。」彷彿那樣做就是犯規，反正唱片上就是不能有任何失真的聲音。他們是純粹主義者，當然就某方面而言也是好事，畢竟他們非常重視細節，而且會用超高傳真（ultra hi-fi）的標準來判斷每個細節，但搖滾樂就不是這麼一回事。在EMI 的時候，貝斯的聲音真是個大問題。我們會聽美國的唱片，那邊的貝斯聽起來都很有力，而我們就是無法做到——但我們真的努力過了！

大概是從這段期間開始，披頭四會想辦法去艾比路錄音室以外的地方錄音，同時還會尋找技術更先進的錄音室。艾比路錄音室自從1963年10月起就只有四音軌設備，後來是在披頭四不停催促下才在1968年9月3日開始使用八音軌設備。而披頭四第一次用八音軌錄製的作品就是喬治‧哈里森的〈當我的吉他輕輕哭泣〉（While My Guitar Gently Weeps）。

　　事後證明，之後在蘋果錄音室錄製的成果跟披頭四之前的作品完全不同。

　　負責建置蘋果錄音室並維持其運作的人是亞歷克斯‧瑪達斯，他為大家所知的稱號是「魔術亞歷克斯」。他用許多天馬行空的科技點子迷住了約翰‧藍儂。他在位於馬里波恩區（Marylebone）波士頓廣場（Boston Place）34號的蘋果電子部門在職近三年，期間不停在電子設備上花大錢，就是希望能搞出讓遵循老舊技術標準的EMI黯然失色的突破性想法。

　　事後證明，瑪達斯的第一次嘗試是以慘敗收場，「回歸」企劃還因此一度受阻。他不只承諾披頭四要讓蘋果錄音室超越艾比路錄音室

的八軌錄音設備，還表示可以有七十二軌的混音控制台任他們隨意使用。此外，每個音軌還可以擁有獨立喇叭。這個擁有七十二軌的多聲道控制台會連接到一台 3M 的八軌錄音機，那正是披頭四早已在蘋果錄音室設置好並準備啟用的錄音機。

大衛·哈里斯從 1964 年開始在 EMI 位於海耶斯的工廠工作，並在同年十月開始和披頭四共事，之後又在喬治·馬丁的好幾間 AIR 錄音工作室（Associated Independent Recordings）度過了漫長的工作生涯。他還記得由魔術亞歷克斯裝配出來的那組設備：「散發著強烈的未來感，其中也有許多很不錯的點子，可是卻無法有效運作。我們嘗試要使用這組設備，也努力錄過幾次，但最後只能放棄、把設備拿出去，然後從 EMI 帶一些設備過來。」

哈里斯繼續詳細解釋瑪達斯組建的音控台：

他用一個示波器當作儀表。所以控制台上的不是顯示數字的儀表，而是呈現聲波變化的儀表，這是個非常好的想法。但問題是，這個儀表跟控制台上的所有其他儀器相衝突，因為示波器

和音頻的電子學原理不同。結果就像是用示波器呈現出八個聲道的長條圖儀表。他應該先把控制台的音頻問題搞定，那才是最基本的，然後再來耍小花招。

　　基斯・史勞特跟哈里斯一樣一開始是在海耶斯工作，後來也成為艾比路錄音室技術組的一員。他從 1954 年開始在那裡工作，一直待到 1969 年。史勞特在艾比路錄音室任職的漫長時光中包括了 1962 年 6 月 6 日，也就是披頭四面試喬治・馬丁的那天。1969 年，史勞特離開艾比路錄音室，加入喬治・馬丁的團隊，協助他在梅費爾區打造出馬丁的第一間 AIR 錄音工作室，那間工作室靠近牛津圓環（Oxford Circus），就位在彼得・羅賓森百貨公司（Peter Robinson）那棟樓的五樓──這間工作室後來在九○年代初期搬到林德赫斯特村（Lyndhurst）一個由教堂改造的空間內。在史勞特後來的錄音事業中，他也曾幫助艾倫・派森和彼特・湯森（Pete Townshend）打造新的錄音室。

　　在大家發現蘋果錄音室的錄音設備顯然無法使用的那天，史勞特剛好待在艾比路錄音

室。他回想起那天：「我們接到喬治・馬丁驚慌地從蘋果打來的電話，他說，『老天爺啊，帶一些設備過來。我們用這些東西什麼都搞不出來。』」喬治・馬丁打電話去艾比路錄音室，跟他們說了瑪達斯打造的設備出了什麼問題後，他們立刻就送去兩台紅五一（Red 51）混音控制台，這個型號的控制台有四軌輸出和八聲道輸入功能。為了彌補瑪達斯忘記在錄音間和控制間之間牆面打洞的疏失，所有纜線還得直接穿過連接兩個空間的門口。此外，中央暖氣系統從頭到尾都沒有進行隔音工程，所以一直發出很吵雜的聲響。壁爐在那段寒冷的日子啟用，然而，由於播放第一次錄音成果時聽見了柴火爆裂聲，大家就決定正式錄音時不能使用壁爐。

除了新設備，披頭四還為「回歸」企劃搞來其他器材。不管什麼內鬨、法律糾紛或是寒冷天氣，都無法澆熄他們想演奏新樂器的熱情。喬治為了跟自己的吉普森牌吉他「露西」・勒斯・保羅及 J-200 木吉他搭配，於是在「回歸」企劃的錄音期間第一次彈奏了芬達牌電視廣播員型號的紅木吉他（Rosewood Telecaster）。他偶爾也會用芬達的六號貝斯伴奏。保羅準備在

手邊的有他信賴的賀夫納 1963 貝斯；一把可能喬治和約翰都曾彈奏的全新芬達牌爵士型號（Jazz）貝斯；一把馬丁牌的 D-28 原聲吉他，以及雖然可能不會用到、但仍在現場的埃波風牌卡西諾型號電吉他。約翰則是繼續演奏他熟悉的樂器，也就是他自己那把埃波風牌的卡西諾型號電吉他。另外他還隨時準備好一把賀夫納牌的腿上滑棒吉他（lap-steel slide guitar），以及另一把他應該不會用到的芬達牌桌面式滑音管吉他（slide guitar）。有時約翰會彈奏喬治的吉普森 J-200 木吉他或芬達的六號貝斯。林哥用的是路德維希牌的全新好萊塢型號（Hollywood）五件式鼓組，並多加了第三個鈸。在蘋果錄音室的工作期間有許多鍵盤樂器可以使用。在錄音剛開始沒多久，就有兩台芬達—羅德茲牌（Fender Rhodes）電鋼琴從美國空運到此。另外還有一台哈蒙德牌（Hammond）的原聲鋼琴、一台博蘭斯勒牌的原聲鋼琴、一台賀夫納牌電子琴、一台洛里牌 DSO 傳統豪華風琴、一台哈蒙德牌的管風琴，另外顯然還有一台直立鋼琴。此外還有一台艾力克・克萊普頓給喬治的雷斯利牌（Leslie）揚聲器，其中還裝備了 147RV 的

殘響控制器。不只兩台管風琴會使用這個揚聲器，喬治彈電吉他時也是使用這個揚聲器。儘管手邊有一個華克斯牌的擴音設備，而且 EMI 錄音室的技術人員還有幫忙稍微提高這個擴音設備的性能，錄音室內仍有一個新的芬達擴音設備用來監控現場人聲狀態。用來收錄人聲的麥克風則是紐曼牌 KM84i 型號。

於是，披頭四從 1 月 20 日週一開始在蘋果錄音室的地下室展開錄音工作。事實上，錄音最後是在 1 月 22 日的週三才正式展開。而且就跟特威克納姆製片廠一樣，這次的錄音工作也有人在一旁拍攝。

那一陣子，喬治·哈里森在倫敦南岸的皇家節慶音樂廳（Royal Festival Hall）和艾力克·克萊普頓一起去聽了雷·查爾斯的演唱會，而有一名查爾斯的團員也參與了開場表演，那是個正在歌舞的高大黑人——而且很快就吸引了哈里森的注意。雖然花了一點時間，但讓哈里森很高興的是，他終於發現對方就是比利·普雷斯頓（Billy Preston）。

1962 年，披頭四在西德漢堡舉行第二次海

外的長期演出，他們在明星俱樂部從 11 月 1 日表演到 14 日，並因此和普萊斯頓建立起友好的關係。披頭四當時和他們崇拜的其中一位美國音樂人小理察平分開銷，他們之前也曾在利物浦的兩次表演時這麼做。在那兩週期間，他們認識了小理察的鍵盤手比利・普雷斯頓並和他成為朋友。披頭四甚至邀請他來一起演奏，但普雷斯頓因為擔心可能會讓小理察不開心而斷然拒絕。當時只有十六歲的普雷斯頓來自德州的休士頓，之後不但跟山姆・庫克一起演出，還在 1965 年跟雷・查爾斯一起在錄音室工作，然後從 1967 年開始跟查爾斯到處巡演。

喬治想辦法派人請普雷斯頓打電話給他。等他打來後，喬治要他找時間到蘋果公司打個招呼。普雷斯頓完全不知道即將發生什麼事，只是在喬治的催促下於 22 日來到蘋果。那天的午餐時間剛過，喬治發現普雷斯頓出現在公司的接待區，便毫不猶豫地邀請他一起即興演奏。那天結束時，普雷斯頓已經參與演奏了〈別讓我失望〉和〈她從廁所窗戶進來〉。

當時還在特威克納姆製片廠排練的披頭四，

卻也同時展開了在蘋果錄音室的第一天排練。為何披頭四須在那個時間點進行那麼多排練工作，似乎令人難以理解，不過普雷斯頓確實立刻為他們的錄音工作帶來全新活力。披頭四在徹底放棄特威克納姆製片廠的排練、並把蘋果錄音室開張初期的技術問題都解決後，整個團隊顯然開心不少，而且也很享受蘋果錄音室內的舒適環境。普雷斯頓其實就是來到他們家裡的客人，而且還讓所有人發揮出最佳實力。由於他的短時間投入馬上帶來顯著成效，他們隨即把他當成平起平坐的音樂人對待。等到那天結束時，他已受邀加入他們在蘋果錄音室之後的錄音工作。

除了林哥很快就要離開這個企劃——儘管影響力沒那麼大，但格林・約翰斯也即將離開——導致在蘋果錄音室的工作時間不可能太長，另外還有其他因素迫使這個企劃必須及早結束。其中特別重要的一個原因是，披頭四在特威克納姆製片廠時實在沒有做出任何可用的素材，而比利・普雷斯頓也預計要在 2 月到德州巡演。

這次排演的第一天跟在特威克納姆製片廠

時沒什麼不同，至少就音樂層面而言是如此。披頭四翻唱了一些舊歌，包括〈紐奧良〉（New Orleans）、〈高跟運動鞋〉、〈我的寶貝離開我／沒關係〉（My Baby Left Me／That's All Right），還有〈今晚好好搖滾〉（Good Rockin' Tonight）。現場還有演奏〈別讓我失望〉，而〈我有個感覺〉則在七次將近完整的錄製工作後慢慢加入細節。最後幾次演奏〈愛上小馬〉的其中一次被收錄在《真跡紀念輯 3》（Anthology 3）的雙 CD 中。此外，在那天快要結束時，他們又錄製了兩次〈她從廁所窗戶進來〉，但兩次的成果都不怎麼令人興奮，不過第二次的成果也有收錄在《真跡紀念輯 3》中。保羅在「回歸／順其自然」企劃中第一次拿出〈每天晚上〉（Every Night）這首歌。這首歌的第一個版本很短，演奏也很不佳，作為一首歌實在不算完整，而且還受到技術問題的阻撓。保羅會在 24 日重新演奏這首歌，而那次的版本將會更豐富（但仍不完整）。

　　隔天開始，錄音行程出現顯著的改變：披頭四只會在白天進行四個小時的錄音工作，之後等晚上沒有攝影團隊時再回來完成〈愛上小

馬〉和〈我有個感覺〉的完整錄音。就在那天，未來的巨星製作人兼錄音藝人艾倫・派森以錄音副手的職位入行。1973 年平克・佛洛伊德樂團（Pink Floyd）在艾比路錄音室錄製專輯《月蝕》（*Dark Side of the Moon*）時，負責的錄音工程師當然就是派森。派森談起這次的披頭四錄音工作時這麼說：「我的第一印象是：他們真的很不開心。他們對聽到的成果很不滿意。我想保羅心中有想要完成的願景，但其他人沒跟上。我留下的印象就是這樣。」

24 日週五那天發生了各式各樣的事。白天稍早，公司首先針對隨專輯印製的冊子進行討論。美國攝影師伊森・羅素在過去三天幫他們拍了很多照片，他把照片拿給尼爾・阿斯皮納爾和披頭四檢視，然後他們要求他待到錄音工作結束，並為他們製作隨專輯附贈的一本書。後來他們一度討論要找另一位頂尖攝影師大衛・貝利（David Bailey）來為現場的拍攝及錄製工作拍照。另外還有一些需要慎重考慮的事，特別是約翰希望讓比利・普雷斯頓加入並成為披頭四的永久成員。但到了最後，保羅覺得那終究不是個好點子。畢竟現在四個人就夠麻煩了，

多謝提議啦！

　　他們那天很早就心不在焉地嘗試錄製了〈回歸〉，但卻沒有繼續排練下去，因為比利・普雷斯頓一直到下午才出現，而當時他們在排練的是〈我們倆〉和〈泰迪男孩〉（Teddy Boy）。〈我們倆〉被賦予了以更多原聲表現、節奏也更緩慢的甜美氛圍。至於這次重新開始處理的〈泰迪男孩〉，他們1月9日在特威克納姆製片廠時曾稍微嘗試排練過。這首歌是保羅1968年待在印度時和〈垃圾〉（Junk）那首歌一起寫的，最後會出現在保羅的單飛出道專輯中。披頭四曾在1968年為〈垃圾〉做過一個試聽版，這個版本後來也出現在《真跡紀念輯3》中。此外，〈泰迪男孩〉其中一個版本的一部分就是在那天錄製完成，並在加上28日的一部分表演錄音後，收錄於《真跡紀念輯3》。

　　〈瑪姬梅〉（Maggie Mae）在24日那天毫無來由地初次登場。儘管這首歌最初的源頭是1856年的一首吟遊詩歌〈親愛的內莉・葛雷〉（Darling Nellie Gray），創作者是一位名叫班傑明・羅素・漢比（Benjamin Russell Hanby）的美

國人，不過保羅和約翰熟悉的版本應該會是一個名為「毒蛇」（Vipers）的利物浦噪音爵士樂團在 1957 年錄製的版本。那天他們錄製了那首歌的三個片段；第三個片段後來出現在《順其自然》專輯中。這首歌也會是最後一首出現在《披頭四》專輯中的非原創歌曲。

24 日也是他們第一次在蘋果錄音室花時間重聽已錄好的成果。〈女王陛下〉也是錄製於那一天。保羅在那天完成的其他歌曲包括〈你在這啊艾迪〉（There You Are Eddie）、〈每天晚上〉，還有〈給你的枕頭〉（Pillow for Your Head）。披頭四後來又一起針對一些舊歌開始即興演奏，像是〈我失去我的小女孩〉（I Lost My Little Girl），然後是一連串的舊歌組曲，接著是〈高唱藍調〉（Singin' the Blues）。在和比利・普雷斯頓一起演奏過一次〈了解〉（Dig It）後，披頭四又錄製了好幾次〈回歸〉。之後又是更多舊歌，其中包括〈壞男孩〉（Bad Boy）和〈站在我身邊／你去了哪裡〉（Stand By Me／Where Have You Been）。除了格林・約翰斯之外，錄音工程師喬弗里・艾默里克（Geoff Emerick）和尼爾・瑞奇曼（Neil Richmond）24

日可能也在場。那天晚上，約翰斯前往奧林匹克錄音室，並花了大概九十幾分鐘處理一些困難的立體聲混音工作，並藉此將真的有可能做出專輯的想法往前推進一步。

到了週六，披頭四做出喬治那首〈為你憂鬱〉（For You Blue）的最終版本。喬治一開始寫這首歌時取名為〈給你的藍調〉（For You Blues），之後當披頭四在特威克納姆製片廠處理這首歌時，一度改名為〈喬治的藍調〉（George's Blues）。

披頭四在週日回到蘋果錄音室，那天是他們那一年首次整個週末都在工作。那天是以喬治錄製〈豈不遺憾嗎〉（Isn't It a Pity）的試聽帶展開。他們錄製了好幾次〈章魚花園〉，另外還有許多舊歌，也就是包括〈大火球〉（Great Balls of Fire）的一些舊歌組曲，此外還有〈藍色的麂皮鞋〉（Blue Suede Shoes）和〈你真的得抱緊我〉（You Really Got a Hold On Me）。在下一次的舊歌組曲之前，他們又製作了極長版本的〈了解〉，而其中一個短短的片段之後會在完成的專輯中出現。琳達的女兒海瑟‧伊斯曼為這首歌獻唱，喬治‧馬丁則幫忙搖沙鈴。

就在那天，麥伊・伊凡斯和其他人為了透氣跑上屋頂，於是在屋頂舉辦現場演唱會的想法逐漸開始成形。雖然很難追蹤這個想法的發展過程，不過，當天稍晚，所有人都認為可以透過屋頂演唱會來實踐之前想做現場表演的目標，而且也能為正在拍攝的電視節目製造高潮。

　　即使邁克爾・林賽－霍格也無法指出精確的時間點，但在他的印象中，屋頂演唱會的想法應該是有人首次在週六提出。「午餐時間之後，」他表示，「保羅、我和麥伊・伊凡斯走上屋頂，我們四處張望，還在木地板上跳來跳去，努力思考是否要強化這片地板的支架。」「我們本來打算辦在週三，」他繼續說，「可是那天的天氣太陰沉了，所以後來改到週四。」

　　他們在 27 日週一是以〈永遠的草莓地〉（Strawberry Fields Forever）展開一天的工作。披頭四花費很長的時間錄製出一個〈喔！親愛的〉的版本，而幾乎已經快是完成版的〈回歸〉也錄了好幾次，〈我有個感覺〉的狀況也差不多。那是披頭四最後一次在「回歸」企劃中處理〈喔！親愛的〉，而這個隨興鬆散的版本之後收錄於《真跡紀念輯 3》。那天結束時，約翰的心情很

高昂，因為他接到消息：洋子的離婚總算是定案了（但要到下個月才會正式完成手續）。

那天晚上，約翰和洋子去了位於公園徑（Park Lane）上的多徹斯特酒店（Dorchester Hotel）內的哈利昆套房（Harlequin suite）與艾倫‧克萊恩見面（這是克萊恩每次來倫敦下榻的地方）。當時身為滾石合唱團（The Rolling Stones）經紀人的克萊恩已經聽說披頭四跟經紀人之間的關係不太穩定，所以有興趣接手披頭四的經紀工作。這場會面之所以有機會成真，是因為德瑞克‧泰勒把約翰的電話給了克萊恩。克萊恩之前其實和彼得‧布朗見過面，只是布朗不喜歡他。約翰馬上就對克萊恩留下很好的印象，會面後也立刻寫信給約瑟夫‧洛克伍德爵士（Sir Joseph Lockwood），也就是當時的EMI 總裁，表示希望可以正式將克萊恩指定為他的經紀人。約翰在那封信中只寫了，「親愛的喬爵士，從現在開始，艾倫‧克萊恩掌管我的所有事。」很可能就是因為那一次的會面及隨後匆促寫就的短信引發了連鎖反應，並加速導致了流行音樂史上最激烈的拆夥事件。

到了隔天，披頭四終於做出〈回歸〉和〈別

讓我失望〉的最終版，而這兩首歌將成為下一張單曲的 A 面和 B 面。〈909 後那班車〉在特威克納姆製片廠重新出場後重回製作行列，而他們也再次決定嘗試〈蜿蜒長路〉。

　　喬治繼續為這個企劃帶來新歌。〈舊棕鞋〉（Old Brown Shoe）和〈有些什麼〉（Something）都是在那天初次亮相，〈讓它流瀉〉（Let It Down）則是在特威克納姆製片廠排練初期出現後重返製作行列。〈有些什麼〉的歌詞受到〈她的動作中有些什麼〉（Something in the Way She Moves）影響，這首歌出自詹姆斯‧泰勒在蘋果唱片出道的同名專輯（之後會在 2 月 17 日發行），而且是喬治在《白色專輯》錄音期間寫出的作品，但由於太晚才拿出來處理，所以當時來不及收錄，而這一次是在 1 月 28 日初次出現。披頭四為這首歌錄了兩個版本，但感覺仍在摸索中，第一個版本的歌詞也不完整。

　　此外，他們還演奏了兩首歌，這兩首歌被隨興地命名為〈比利的歌 1〉（Billy's Song 1）和〈比利的歌 2〉（Billy's Song 2）。儘管那天成果豐碩，披頭四在那天結束時仍非常不確定要如何處理這張專輯、目前正在拍攝的電影、

屋頂上的演出，以及那齣電視節目。

在 29 日週三這天，披頭四試著排練了〈萬物必將消逝〉，並又試了一次〈讓它流瀉〉，然後演奏了一些舊歌組曲，接著翻唱兩首巴弟・哈利的歌曲。就在那天，屋頂演唱會確定舉行，另外也確定披頭四會為此排練，但其中不包括比利・普雷斯頓。

在披頭四的音樂傳奇中，這個「回歸」企劃的倒數第二個錄音日，也就是 1 月 30 日週四，最後成為了「屋頂演唱會的那一天」。這天的焦點是：在蘋果公司俯瞰著伯靈頓花園（Burlington Gardens）的屋頂上，披頭四將進行一場大約 42 分鐘的演唱會。對於參與準備這場音樂會的一些人而言，他們從凌晨就已展開這天的工作。

大衛・哈里斯和基斯・史勞特這天凌晨 4 點就開始工作。哈里斯說，「我們得從艾比路錄音室把所有器材帶來並運上屋頂，過程還得絕對保密——所有人都不能知道這件事。」哈里斯說他們「必須在午餐時間之前把一切布置好、確保所有設備都能運作。」「我們其實真的、

真的沒有意識到，」他解釋，「這件事真的要發生了。」

雖然沒有記錄在電影中，可是相當符合電影幕後敘事以及啟斯東警察（Keystone Cops）[3]那種搞笑風格的事情是，哈里斯和史勞特差點無法將重要器材成功帶到蘋果公司。針對歷史上的這一天，哈里斯是如此解釋那個有點倒楣的開端：

我們在金斯蘭利村（Kings Langley）被警察攔下——基斯和我兩個人——但我們不能跟他們說我們要去哪裡。我們頭上戴著可笑的帽子、車上堆了大量繩索和器材，時間又是凌晨4點，我們看起來一定像是剛剛打劫了某人。警察說，「你們要去哪裡？」我們說，「我們不能告訴你，」然後我們心想，「喔，天哪，他們會把我們關起來，我們不可能到得了塞維街。」我們說，「這是EMI的車子，」他們確認了一下，發現確實是台公司車，所以就讓我們走了。

在抵達公司並開始為演唱會布置屋頂時，哈里斯、史勞特及來幫忙布置器材的艾倫·派

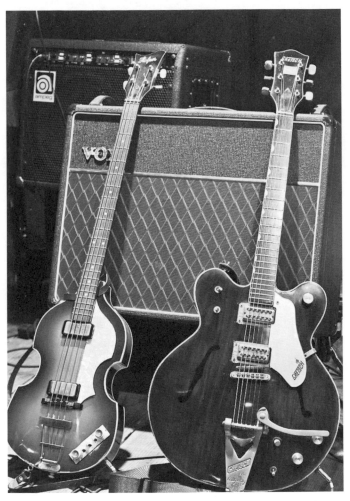

保羅和喬治的樂器，分別是賀夫納牌 1963 貝斯（左），與育典牌（Gretsch）6122 電吉他（右）。

森，遇到了另一個問題。艾倫・派森在離他們最近的瑪莎百貨（Marks & Spencer）分店找到了解決辦法。「在我們遇到風噪問題後，格林派我去想辦法，」他回憶，「所以我繞過街角走到攝政街，買了一雙絲襪。他們問我要什麼尺寸，我說，『都沒差。』店員以為我是要去搶銀行，不然就是要扮女裝。」

　　保羅透過芬達牌銀面（Silverface）系列的貝斯音箱來演奏他那把賀夫納牌 1963 貝斯。約翰彈的是移除了表面漆和護板的埃波風牌卡西諾型號吉他，而喬治彈的是芬達牌電視廣播員型號的紅木吉他，兩人演奏時使用的都是芬達牌銀面系列的雙殘響音箱。林哥使用的是路德維希牌好萊塢型號五件式鼓組，這個彩色鼓組內有三個鈸。比利・普雷斯頓彈的是芬達─羅德茲牌 73 鍵電子琴（Fender Rhodes Seventy-Three），其中內建自己的擴音裝置。華克斯牌的柱狀喇叭被湊合當作樂團在演唱會上使用的地面監聽喇叭。為了讓底下的街上群眾可以聽見，現場還使用了一組芬達牌固態型號的公共廣播系統，其中的柱型喇叭是為了將人聲傳出去而稍微往下傾斜面對街道。另外跟他們湊合

使用的地下室錄音室一樣，他們在屋頂選用的麥克風也是紐曼牌的 KM84i 型號。

在演唱會期間，喬治‧馬丁待在地下室，主要進行現場錄音的工程師是格林‧約翰斯。德瑞克‧泰勒在演唱會期間待在辦公室，而且幾乎是演唱會剛開始就不停接到媒體打來的電話。彼得‧布朗和丹尼斯‧歐戴爾則都在屋頂。

披頭四從特威克納姆製片廠換到蘋果錄音室之後，拍攝他們的攝影機就已經變多了，到了屋頂演唱會時再次增加。此外有好幾台攝影機架設在附近的屋頂及街道上。還有一台架在蘋果公司的接待區。雷斯‧佩瑞特表示總共大概有十一台攝影機。

不過其實直到演唱會的前一天，大家都還沒有提出確切的執行計畫。事實上，直到預定要開始的時間之前，整個計畫仍隨時可能瓦解。邁克爾‧林賽－霍格回憶披頭四在演唱會即將開始前的心情：「我們計畫 12 點半左右開始，為的是吸引出來吃午餐的群眾，但他們直到 12 點 10 分才同意所有人一起上場。保羅想辦這場演唱會，但喬治不想。林哥是覺得都可以。然

後約翰說，『喔，幹，我們就做吧，』然後他們才走上屋頂，開始表演。」

那是烏雲密布的一天，天空是刷白的灰，冷風不停吹來。「那天的冷非常有倫敦的風格，」雷斯・佩瑞特如此回憶道，「那是一種只要你在移動，就不會讓你太困擾的冷，但如果你站定不動，或沒有每隔一段時間吃喝點什麼的話，那種冷會對你發動攻擊，而且很快就會讓你變得非常痛苦。」艾倫・派森那天也在屋頂，他說，「那是個倫敦常見的可怕冬天。確實很冷。大家都要凍僵了。」

披頭四緩慢又遲疑地從塞維街 3 號的樓梯走上來，然後出現在屋頂上。又是一個倫敦的尋常午餐時間即將開始。街區內已零星出現出門尋找午餐的人，還有許多人不受影響地在辦公室處理事情或購物，不過他們都不知道，披頭四即將展開他們這個團體的最後一次現場演唱會。

四位披頭四成員和比利・普雷斯頓圍繞著林哥的鼓組各就各位。比利・普雷斯頓待在樓梯牆的前方，他的左邊是林哥，而保羅幾乎可

說在他的正前方。約翰在中間,約翰左邊的喬治則在比較後面,不過為了能看見所有人而稍微往中間側身。保羅似乎已經準備好做出一場很棒的表演,但也沒有因為即將開演而表現得太過雀躍。約翰看起來相當自在愉快。他常在和保羅一起唱和聲時轉頭瞄向他,還不時露出微笑。他似乎非常享受和自己的這個小樂團一起上台表演,表演剛開始時還散發出一種害羞的甜美氛圍,彷彿過去幾週的內鬨、大家的糟糕感受,還有各種奇怪行為都不曾存在過一樣。至於林哥總是很可靠,而且——他甚至不須努力——反正他本人就是酷帥的化身。喬治似乎是最不自在的人,他看起來有些猶豫,很少開口唱歌,態度漠不關心,彷彿是被抓來參加這場愚蠢表演的囚犯。那天天氣很冷,保羅卻無視天氣,機靈地穿上深色西裝和開領襯衫,喬治則是穿上綠色寬鬆長褲、匡威牌(Converse)低筒帆布鞋,並在襯衫外穿上黑色毛夾克。為了對抗寒冷,林哥跟妻子莫琳借了一件新潮的紅色雨衣,約翰則跟洋子借來毛皮外套,那件外套跟他的白色帆布鞋很搭。

披頭四立刻以〈回歸〉開場,此時此刻,

幾週來的演奏似乎總算沒有白費。普雷斯頓為〈回歸〉帶來了輕鬆並帶有時髦風格的電子琴音，進一步潤滑了這首歌原本戲耍、帶有某種搖擺風格的氛圍，並為其中注入絕對必要的明亮活力。即便是在寒冷的天氣及音響設備不那麼牢靠的情況下，這首歌聽起來還是很棒。〈別讓我失望〉聽起來也一樣出色，而約翰無法唱對每個字的問題只讓這首歌多了一絲更讓人能親近他們的魅力。約翰、保羅和喬治的和音非常融洽，約翰及保羅兩人更是常愉快地交流眼神。〈我有個感覺〉的演奏狀態真的棒透了，而保羅也終於在此時變得更為活力四射。林哥表現得極為出色，就連喬治也露出微笑。〈909後那班車〉讓所有年紀太小而沒機會親臨披頭四在洞穴俱樂部演出的年輕人明白，就是這樣簡單的搖滾樂音讓披頭四在短短幾年內一飛沖天。大家在一開始演奏〈愛上小馬〉時有點猶豫，還重新開始了幾次，但藍儂的歌詞仍足以切穿刺骨寒風。

在第二次演奏〈回歸〉時，街上和一旁的屋頂上開始出現了更多人，還有警察在附近來回走動，大家隱約感覺這場演唱會隨時可能會

被中止。大衛・哈里斯饒富興味地回憶起當天的情況：

　　有個警察跑來敲門，他說如果我們不開門，他就要逮捕這棟建築內所有的人，當時喬治（馬丁）看起來有點擔心。結果警察進來也只是站在旁邊看。他們沒有阻止披頭四表演——我們以為他們會嘗試阻止一切，所以我們說，「不，別阻止他們——就讓他們繼續吧；大家都很享受，沒事的。反正也沒造成問題啊，對吧？」那位警察說，「嗯，但前提是我們要能在這裡監督。」他們一發現是誰在表演後就沒有試圖阻止了。

　　在〈回歸〉的表演結束後，保羅即興 cue 了在場的警察，約翰還唱了一小段〈丹尼男孩〉（Danny Boy），現場響起熱烈掌聲。保羅感謝林哥的太太熱情為他們歡呼，然後約翰說出那句著名的話：「我想代表這個樂團和我們所有人向你們道謝，我希望我們通過試唱了。」

　　以上是有在紀錄電影《順其自然》當中出現的表演段落。當天他們在現場還表演了另外幾首歌，其中包括好幾次的〈回歸〉和將近兩分

鐘的〈我要你／她好重要〉（I Want You ／ She's So Heavy）。他們也再次表演了〈別讓我失望〉和一分多鐘的〈愛上小馬〉，以及長達好幾分鐘的〈天佑女王〉（God Save the Queen），還有一個版本頗長的〈我有個感覺〉。

如果警察沒有抵達的話，很難說披頭四會表演多久。當然如果可以看到他們在管控更為得當的環境中表演、與合適的音響設備搭配，又不用跟寒風搏鬥的話，那一定是很棒的事。不過他們確實演奏得很好，而且在這次的表演錄音中，他們也挑出一些歌曲作為《順其自然》最終專輯中部分曲子的基底音軌。

邁克爾‧林賽－霍格在總結這場屋頂演唱會時這麼說，「他們在表演時很快樂。他們其實挺享受的，而且彼此之間玩得很開心。」

大衛‧哈里斯回想起為屋頂演唱會搭建舞台時遇到的一些挑戰。「在那個時代那樣做當然很困難。你無法真的把那些巨大的擴音設備搬上去，只能把 EMI 那邊有的一些擴音相關器材組在一起，好讓聲音大到足以傳到街道上。結果效果竟然很好——現在回想起來真令人驚訝。」

艾倫・派森就待在舞台右邊角落的攝影機後方，他覺得一切都進行得非常順利，不過也承認現場存在「攝影團隊和音響團隊之間的潛在衝突」。

　　到了晚上，格林・約翰斯再次回到奧林匹克錄音室，為的是處理一場從晚間 7 點半到 10 點的錄音工作，他在那裡把這場演唱會的一些歌曲混音成立體聲，並在刻成母片後交給披頭四。

　　屋頂演唱會的隔天就是表定拍攝及錄音的最後一天，那天是 1 月 31 日週五。節奏比較輕快的電子搖滾歌曲都已在屋頂演唱會的前一天搞定，像是〈回歸〉、〈別讓我失望〉、〈我有個感覺〉和〈909 後的那班車〉，而比較走原聲路線的曲目仍尚未錄製好。最後一天的拍攝與之前完全不同，當天進行的都已經不是特別為攝影機而做的表演。

　　披頭四在那天專心排練了三首歌：走原聲曲風的〈我們倆〉，並依序排練了兩首鋼琴曲〈蜿蜒長路〉及〈順其自然〉。那天一開始的氣氛非常活潑，大家開了一些玩笑，顯然是受

到老電視節目《笑聲》（*Laugh-In*）的影響。有人聽見約翰喃喃地說了，「晚安，迪克[4]。」披頭四顯然都非常專注地想把一些歌曲的最終版錄好，所以大家沒花太多時間閒聊，音樂即興的段落也不多。若要說其中有哪個片刻足以說明那一天、整個企劃，又或是整個團體最後相聚的時光，應該就是發生在某次錄完〈順其自然〉之後：約翰轉頭對保羅說，「順其自然。嘿，我明白你的意思。」那幾乎像是他在表達內心的謝意，感謝保羅在某種層面上認知到：放手讓披頭四解散會是個好主意。當然，這並不是這首歌最主要或唯一想傳達的意思，不過若是考慮持續存在的緊繃張力，以及披頭四早已知道錄音工作會在那天結束，約翰的那句俏皮話可說簡要地總結了整個企劃。

艾倫・派森回憶他們在蘋果公司錄音工作的尾聲時表示：「考量到他們已經要拍攝一部電影，所以他們大概也會有一張唱片。我不是很確定除了電影原聲帶之外，他們還覺得這些錄音工作能帶來什麼成果。我想他們離開時應該不覺得自己有做出一張唱片，大概以為這些錄音最後都會被堆在倉庫吧。」

那天結束後，比利‧普雷斯頓正式和蘋果唱片簽約。

　　就這樣，全部的拍攝以及幾乎所有與「回歸」企劃有關的錄音工作就此結束。

蜿蜒長路
The Long and Winding Road

這幾週在特威克納姆製片廠及蘋果錄音室的拍攝、多人即興演奏、錄音、吵架、打趣、笑鬧、厭棄、吃飯、抽菸、擺拍、建立理論、分析、創作、盼望、受寒、跳舞、微笑、皺眉、搞笑還有演奏音樂之後，披頭四能夠拿來完成一張專輯的素材卻還是相當少。另一方面，幸好有那場在蘋果公司屋頂的 42 分鐘演唱會，他們確實為那齣電視節目——又或是電影或其他成品——製造出了一個結局。他們也針對幾首新歌，在錄音室內錄製出幾個相對完整的版本。無論這些材料最後是總結成一張高品質的專輯、一部完整的電影，又或是一齣電視節目，總之都是另一件事了。於此同時，有道陽光刺穿了在整個 1 月如同黑雲般籠罩他們的未知、疑慮及酸言酸語：他們還在一起。《順其自然》總是被描繪成披頭四這個團體的終點，而由於此張專輯發行時也是以「披頭四最後的專輯」來行銷，導致這個認知變得更加根深蒂固。不過在此之後，披頭四還是以團體的狀態繼續活動，最後不只錄製出專輯《艾比路》，還發行了好幾首不錯的單曲。

《順其自然》緩慢進化的過程中，也曾繞

過幾次路。1969 年 2 月 5 日，距離最後一天錄音才沒過幾天，格林‧約翰斯和艾倫‧派森就去蘋果錄音室進行〈我有個感覺〉、〈別讓我失望〉、〈回歸〉、〈909 後的那班車〉和〈愛上小馬〉的立體聲混音工作。他們也將屋頂演唱會的演出彙整在一個磁帶上。

兩天後，大家得知喬治‧哈里森必須進行扁桃腺手術。他在醫院一直待到 15 日。而另一個足以扭轉眾人命運的事件是，之前拍攝影像的導演邁克爾‧林賽－霍格感染了肝炎。

等到下次再進行專輯相關工作時，已經又過了一個多月了。大約 3 月初的時候，約翰和保羅去找格林‧約翰斯，他們指著一堆磁帶說，「還記得你之前想要拼組出一張專輯嗎？帶子都在這裡了，動手吧。」因此在 3 月 10 日到 13 日之間，約翰斯在奧林匹克錄音室應該就是在做這件事。根據一些人的說法，他可能早在 3 月 4 日就已經開始這麼做了。約翰斯針對許多不同音檔進行立體聲混音，並將歌曲排序。值得一提的是，這是披頭四專輯第一次在混音階段發想時就已優先考慮要做一張立體聲專輯。

另外也有人指出，與此企劃相關的某項錄音工作是在艾比路錄音室進行（可能是在3月4日），不過精確來說，究竟是哪首歌、或是由披頭四的哪位成員前來錄製，都沒有人清楚。約翰斯在3月10日到13日做的混音成果，最後會被刻製成母片給披頭四。後來蘋果錄音室工作史上第一批遭到盜錄的盜錄帶就是以這些唱盤為基底，而在約翰斯為披頭四準備好但遭到棄用的第一、二個版本的《回歸》專輯中，有些內容也是來自這些唱盤。

喬治・哈里森在3月4日時接受英國廣播公司廣播一台的採訪。這場採訪之後會出現在兩檔節目上：《現場與聆聽》（*Scene and Heard*）和《今日披頭四》（*The Beatles Today*）。《今日披頭四》的部分是在3月30日播出，其中包括第一個《回歸》專輯版本中的部分選曲。

保羅・麥卡尼和琳達・伊斯曼在3月12日於倫敦的馬里波恩戶籍辦公室登記結婚。他們先是在保羅位於聖約翰伍德住處附近的教堂中舉行婚禮，之後又到麗思飯店（Ritz Hotel）舉辦婚宴。沒有其他披頭四成員參加這天的活動。3月20日，約翰・藍儂在直布羅陀島和小野洋

子結婚。

　4 月 7 日，格林・約翰斯和錄音副手傑里・博伊斯再次嘗試在奧林匹克錄音室進行〈回歸〉的混音工作。他們也對〈別讓我失望〉進行了混音。保羅・麥卡尼也參與了那次的工作。博伊斯在艾比路錄音室工作多年，但當時已轉到了奧林匹克錄音室。「他們已經為了單曲（發行）混音過一次，」他回想。「他們只是想再試試看能否做得更好，不過最後還是選用之前的混音版本。」博伊斯的車上有台可攜式的唱片機，他把那台唱片機帶去奧林匹克錄音室。那台唱片機是別人的，後來在錄音室被一個維修人員修好。他那天剛好把唱片機帶去錄音室，實在很幸運。「他們想檢查一下這兩個混音版本，」他解釋，「他們刻出一張母片，把兩個版本放在唱片機上播放，大概就是在那時候做了最終決定。」

　單曲〈回歸〉（這張單曲唱片的另一面是〈別讓我失望〉）在 1969 年 4 月 11 日於英國發行，然後在幾乎過了整整一個月後的 5 月 5 日於美國發行。這是披頭四自從 1968 年 8 月以來的第一張單曲，也是「回歸」企劃中的素材第

一次正式成為發行作品。這張單曲的版權欄位也有一些首次出現的情況，具有重要的意義，例如其中並沒有列出製作人的名字，而音樂家一欄則寫著「披頭四與比利・普雷斯頓」。

4 月 25 日，〈我們倆〉——在那個階段的歌名還是〈回家路上〉——在艾比路錄音室做出了單聲道混音的版本。當時負責的工程師是彼得・繆（Peter Mew），他的助手則是克里斯・布萊爾（Chris Blair）。這次的混音是為了替主要在紐約活動的團體莫帝默爾（Mortimer）做唱片，這個團體最近才由彼得・亞舍簽進蘋果唱片，而且預計之後要錄製這首歌，但不幸的是，這首歌從未發行。約翰・亨利・史密斯是曾經在艾比路錄音室和蘋果錄音室任職的工程師，他表示這次錄製的音軌非常出色，而且帶有一種賽門與葛芬柯樂團（Simon & Garfunkel）的音樂風格。

終於到了 4 月 30 日，三個月以來首次跟「回歸」企劃有關的新錄音工作出現，不過只有兩名披頭四的成員參與：約翰和保羅。除了混音工作之外，那次還處理了〈順其自然〉（吉

他聲音的疊錄）和〈你知道我的名字／自己查電話號碼〉（You Know My Name ／ Look up the Number）（另外加入歌唱部分並疊錄）。就跟之前大多數企劃常發生的情況一樣，喬治・馬丁並沒有參與這個過程。在這次錄音工作中列名的製作人是克里斯・湯瑪斯。

回到 5 月 7 日的奧林匹克錄音室，「回歸」企劃似乎再次有機會催生出一張專輯，而這次喬治・馬丁確實在場，另外還有格林・約翰斯以及錄音助理史帝夫・沃恩（Steve Vaughn）。哪些披頭四團員有參與現場我們無從確知。那天的時間是用來尋找可以插入最終專輯中的合適片段，無論是對話或音樂都可以。這些插入的片段都是立體聲混音，而且明顯是要用來強調這個企劃主打未編輯錄音音軌（audio-vérité）的特性。這項工作一直持續到 5 月 9 日，期間他們也將錄好的結果播放出來聽好幾次。同樣在 5 月 9 日，艾倫・克萊恩出現在奧林匹克錄音室，接著爆發了一場跟當下商業密謀有關的爭執，麥卡尼為了排解怒氣一直待到晚上，和格林・約翰斯一起工作，當時格林正在製作史提夫・米勒的專輯《美好新世界》（*Brave New*

World）。麥卡尼加入他獨特的貝斯樂音與和聲，並藉由在米勒的歌曲〈我的陰鬱時分〉（My Dark Hour）中打鼓，實踐了他一直潛藏的鼓手夢。他對這首歌的貢獻都是以「保羅・拉蒙」（Paul Ramon）這個名字列在名單上，那是他在六〇年代協助強尼・珍特爾（Johnny Gentle）[1] 巡迴表演時使用的名字。

　　5 月 13 日那天，將「回歸」企劃的素材發行為專輯似乎已指日可待。四位披頭四成員都聚集在曼徹斯特廣場上 EMI 公司大樓的樓梯間，為當時仍打算命名為《回歸》的專輯拍攝封面照。那張照片的拍攝者是安格斯・麥比恩（Angus McBean），1963 年 2 月他曾於同樣位置拍攝過擺出同樣姿勢的披頭四，不過那時是為專輯《請取悅我》（Please Please Me）拍攝封面，而且那張專輯當時自然也只在英國發行。不過這次拍的照片後來沒作為《順其自然》的專輯封面，而是變成美國於 1973 年發行的雙專輯《史記 1967-1970》（The Beatles 1967-1970）的封面。這次拍攝的概念顯然呈現出當時樂團的狀態：披頭四的事業已在劃過一個圓圈後回到原點，而這張專輯將成為他們的終點。

5 月 28 日，為了將「回歸」企劃進一步推進為一張完整專輯，相關工作再次於奧林匹克錄音室展開。同樣由馬丁、約翰斯和沃恩團隊一起處理歌曲的立體聲混音、母帶的磁帶黏貼，以及音軌的匯編工作。

　　7 月 1 日這天，《艾比路》的專輯錄音正式展開。關於那張專輯的細節不再贅述，不過還是須提起幾個重點。「回歸」企劃及隨之而來的想法都已遭到懸置。披頭四決定改變路線，進行他們早已能熟悉掌握的錄音模式，並藉此做出一張在錄音室內已精雕細琢的專輯。另一個重點是，雖然他們在特威克納姆製片廠及蘋果錄音室花費了許多時間，但最終證明在製作《艾比路》時有實質的幫助。其中許多後來出現在《艾比路》專輯中的歌曲——事實上是十三首——都是在那個時期首次出現、或首次認真處理的作品。事實上，《艾比路》專輯中沒有在「回歸」錄音工作時期出現的只有〈一起來吧〉（Come Together）、〈太陽出來了〉（Here Comes the Sun）、〈因為〉（Because）、〈你從沒給我你的錢〉（You Never Give Me Your Money）和〈最後〉（The End）。

為什麼披頭四沒有考慮將剛剛提到的十三首歌收錄到後來放棄推進的第一版《回歸》專輯呢？我們其實很難確認。約翰‧庫蘭德是廣泛參與過《艾比路》各項錄音工作的工程師，針對為何有些歌曲有收錄在披頭四的專輯內、而有些又沒被收錄的現象，為我們提供了可能的理解途徑。「那真的是一個連續的過程，」他這麼說。「你去錄製歌曲，但有些歌就是會被留下，沒被放進（某張特定的）專輯；然後過了一陣子，那些歌又出現在另一張專輯中，所以那些留下的歌從未真正被遺忘。」

庫蘭德記得在 1969 年 7 月，為了披頭四開始錄製《艾比路》專輯進行準備時，他聽到之前在「回歸」企劃中處理過的一些音樂。他解釋了那段過程：

這項工作（錄製《艾比路》專輯）是以播放一系列磁帶展開。〈嘿！朱德〉就是其中之一。還有一首歌是〈一起來吧〉。一開始的狀態大概是，「我們把已經錄好的每首單曲都聽一下吧，像是〈一起來吧〉。」我們花了很多時間播放、挑選錄好的音軌，接著就會有人將所有錄好的音

軌集結起來，挑選出已經可以使用、準備重製，以及須疊錄的音軌⋯⋯大概就是那時候，《艾比路》真正開始有了大致的樣貌。

彼得・布朗在得知披頭四決定製作《艾比路》專輯時感到既驚訝又開心。他表示，「有個新開始是很好的想法。《順其自然》在之前的一團混亂中根本已深陷泥沼——又是特威克納姆製片廠、又是蘋果錄音室，還有那些意見不合的問題。他們說，『我們就先把這些放一邊吧。』光是想到他們真的可以做出《艾比路》，我就覺得實在是很了不起。」

7 月 20 日，尼爾・阿姆斯壯在月球上漫步。根據邁克爾・林賽－霍格表示，披頭四就是在那天第一次看見影片的初剪，這個版本比最終版還多了三十到四十分鐘。隔天，邁克爾・林賽－霍格接到彼得・布朗打來的電話。邁克爾・林賽－霍格表示布朗是這麼說的：「我想我們可以刪掉大概半小時的影片，特別是約翰和洋子的部分。」邁克爾・林賽－霍格回答，「天哪，我覺得那些素材很有趣啊——約翰和洋子耶，而且還能看見他們是如何相處的。」針對這句話，

布朗如此回覆，「讓我這樣說好了：我今天早上接了三通電話。我認為我們該把約翰和洋子的部分剪掉。」邁克爾‧林賽－霍格覺得這些片段之所以遭到刪除，「其中一個原因是約翰看過初剪後便不在乎電影了。」

邁克爾‧林賽－霍格說這部影片曾在 1969 年 9 月時又播放了一次。那次播放的是最終剪輯版，但他不記得披頭四的成員是否都在場。艾倫‧克萊恩在影片播完後去了「河上的白象」（White Elephant on the River）吃晚餐，那是一間時髦的倫敦酒吧，之後沒過多久，披頭四的全體成員批准了最終剪輯版的內容。

8 月 15 日是胡士托音樂節的第一天，這是一場舉辦在紐約上州為期三天的音樂節。就在音樂節期間，披頭四在艾比路錄音室處理〈黃金夢鄉／負重前行〉、〈最後〉、〈有些什麼〉和〈太陽出來了〉，這些歌最後都收錄在《艾比路》專輯中。事後證明，〈有些什麼〉是披頭四所進行過最複雜、最有野心的錄音工作之一。他們爭取到三十人編制的樂團加入，而喬治‧馬丁、喬弗里‧艾默里克、菲爾‧麥克唐納（Phil McDonald）以及艾倫‧派森都在現場

參與。這次的錄音同時在 1 號及 2 號錄音間內進行，並透過閉路電視連線同步。

8 月 20 日，約翰、保羅、喬治和林哥都為了混音及《艾比路》專輯的歌曲排序來到艾比路錄音室。那是他們最後一次一起出現在這間錄音室。兩天之後在約翰・藍儂的家中，四位披頭四成員一起出席了這個樂團的最後一次拍照工作，而負責拍攝照片的人是伊森・羅素。那天披頭四每個人都一身黑衣。《艾比路》最後在 1969 年 9 月 26 日發行。

大概是在 12 月的時候，艾倫・克萊恩把那部影片的版權賣給聯藝電影（United Artists）公司，「回歸」企劃於是依照合約成為一部電影。根據合約，披頭四本來就應該為聯藝電影拍出第三部電影，而這次的出售剛好補上他們欠公司的那一部。根據部分人士的推測指出，米高梅電影公司（MGM）也曾想要買下這部後來成為《順其自然》紀錄電影的影片。

自 1963 年之後，披頭四每一年都會為歌迷俱樂部製作一張錄有聖誕曲的薄膜唱片（flexi-disc），可是他們卻沒有在 1969 年錄製任何新

的祝賀曲或近況說明，只製作了過往所有祝賀訊息的彙編全集。

1970 年 1 月 3 日是「回歸」企劃相關工作重啟的日子。在艾比路錄音室的一次錄音工作中，保羅、喬治和林哥首次正式錄製了〈我我我〉。喬治‧馬丁擔任製作人，而在丹麥度假的約翰‧藍儂沒有出席。

隔天，〈順其自然〉的錄音、疊錄和混音工作在艾比路錄音室重新展開。除了前一天參與的工作人員之外，格林‧約翰斯也有出席。在九〇年代為了《真跡紀念輯》進行錄音工作之前，這是披頭四最後一次在艾比路正式進行錄音工作（不過實際參與的人只有保羅、喬治和林哥）。

1 月 5 日，奧林匹克錄音室還在繼續工作。格林‧約翰斯針對〈橫越宇宙〉及〈我我我〉進行了混音工作。再一次的，他嘗試為了做出一張專輯而進行音軌合併及彙編的工作。不過這次他已得知，這張專輯會是一部名為《順其自然》電影的原聲帶。新的專輯曲目基本上跟之前的版本一樣，只不過刪掉〈泰迪男孩〉並

加上〈橫越宇宙〉和〈我我我〉。

無論是否與披頭四相關，在眾多的蘋果唱片企劃中，其中一個企劃在 1970 年 1 月 27 日遭遇了一些阻撓。約翰・藍儂當時已經以個人及塑膠小野樂團（Plastic Ono Band）的身分發表過兩首單曲。第一首是〈給和平一個機會〉（Give Peace a Chance），這首歌錄製於他的第二次「床上和平運動」（bed-in for peace）[2]期間，當時他和洋子在蒙特婁的伊莉莎白女王飯店（Hotel Reine-Elizabeth）從 5 月 26 日住到 6 月 2 日，之後此曲於 1969 年 7 月發行。第二首單曲是〈戒癮〉（Cold Turkey），約翰在 1969 年 9 月 25 日在艾比路錄音室製作這首單曲，歌中直接提及他難以戒除的海洛因用藥問題，並在 1969 年 10 月發行。而在 1970 年 1 月的那個早晨，他幾乎是不費吹灰之力就寫出即將成為他第三首單曲的〈現世報〉（Instant Karma），但同一天到了艾比路錄音室後，他卻始終無法錄製出滿意的版本。這次錄製的音軌後來成為了約翰・藍儂最振奮人心的歌曲之一，其中不但展現出經典的約翰・藍儂風格，還體現出他對三分鐘輕快單曲的熱愛。約翰仍喜歡承襲著類似美國節奏

藍調唱片開創精神的「單曲」概念，這樣的精神其實也深深影響著早期的披頭四。約翰還藉由〈現世報〉對那些美好的四十五轉單曲唱片（45s）致敬，而證據就是為這首歌開場的三個小調鋼琴和弦，因為里奇・巴瑞特（Richie Barrett）在 1962 年發行的〈某個男人〉（Some Other Guy）就擁有跟這首歌一樣的三個開場音符。雖然約翰很快就寫好這首歌，這首歌也擁有一個讓人無從錯認的開場，他卻完全不知道該如何進行錄製工作。這首歌本質上可說是延續了〈給和平一個機會〉的精神，但更能帶給人能量與希望。就像〈給和平一個機會〉一樣，這首歌隱隱帶著電子音的眾聲喧嘩，但其中的意義又能夠透過最簡單、精簡的樂音傳達出來。

在同樣參與此曲演奏工作的喬治・哈里森建議之下，請來了菲爾・史貝克特製作這個音軌。史貝克特在那個晚上的表現，就算不能讓他成為搖滾史上最偉大的唱片製作人，至少也證明他是絕頂厲害的人才之一。錄音工作大概於晚間 7 點在艾比路錄音室的 2 號錄音間開始。這首歌以約翰的木吉他和鋼琴演奏為主，另外搭配喬治演奏的電吉他和鋼琴、艾倫・懷特

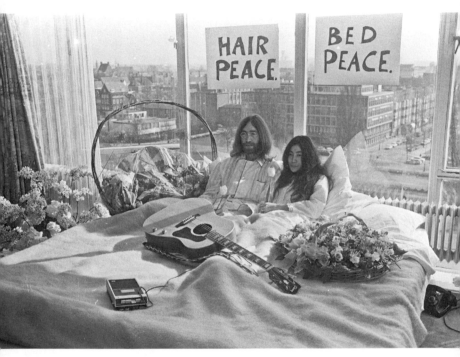

1969 年，約翰·藍儂和小野洋子在阿姆斯特丹度蜜月，期間進行了著名的「床上和平運動」。

（Alan White）的鼓和鋼琴、克勞斯·弗爾曼演奏的貝斯和鋼琴，還有比利·普雷斯頓的琴音，從晚間 7 點到午夜之前，他們總共演奏了十次。

克勞斯·弗爾曼是一名德國藝術家，他設計了《左輪手槍》和《真跡紀念輯》的專輯封面，並曾在 1969 年和約翰及塑膠小野樂團一起進行過兩次現場表演，其中一次是 12 月 15 日在倫敦威靈頓街上的萊塞姆舞廳（Lyceum Ballroom），另一次是 12 月 20 日在多倫多大學（University of Toronto）。他之後也在錄音室和約翰、喬治還有林哥一起演奏。弗爾曼曾談起他在〈現世報〉錄音工作期間的觀察，那也是他初次認識史貝克特的過程：

我根本不知道這個小矮子是誰。他的袖扣上寫著 PS，後來又開始用小小的聲音跟我們說話。我實在搞不太清楚他是來幹什麼的，因為約翰沒跟我們提過。他就是衝進錄音室、彈奏了一下這首歌，然後那個又尖又細的聲音從音控室傳來，便開始指示我們做一些非常奇怪的事。我們錄了一次，等一切都安排妥當後，我們重新進入音控室，而這傢伙就坐在音控室，室內塞滿了來自

EMI 所有錄音室的各種設備。每台磁帶機都在運轉、閃爍光芒，無論是左邊、右邊或中間都有磁帶在旋轉，然後他說，「我現在要播給你們聽。」他播放音軌，把音量調到最大，巨大的樂音湧向我們，只能說成果棒得難以置信。我對自己說，「這傢伙一定就是菲爾·史貝克特。」這是我第一次見到菲爾·史貝克特。他真的讓我相信他是個了不起的大師。

午夜之後進行的是疊錄工作。至於合唱部分則受到許多人協助，其中包括洋子、麥伊·伊凡斯，還有一些深夜在「海徹茲」（Hatchetts）酒吧玩樂但被迫前來上工的人。從凌晨 3 點開始，史貝克特開始進行最後的混音工作。第四次立體聲混音工作在凌晨 4 點完成，並成為之後在 2 月 6 日於英國發行的單曲。

但這首歌的工作並未就此結束。史貝克特在幾天後回到洛杉磯為這首歌準備了一個全新的立體聲混音版本。史貝克特想要進一步處理，但約翰不希望他這麼做，不過他還是堅持己見，於是在 2 月 20 日發行的美國版本音色更為乾淨。在 這 片 母 盤 沒 刻 下 樂 音 槽 的 部 分（run-out

groove）[3]上，史貝克特以非常潦草的筆跡寫上
「菲爾與羅尼」（Phil & Ronnie）。史貝克特總
是能透過充滿想像力的全新方式，將無從仿效
的印記留在自己的所有作品中。事後證明，這
首歌造就了約翰、《順其自然》專輯，以及披
頭四這個樂團生涯中的分水嶺時刻，最終也影
響了披頭四成員未來的許多個人作品。

　　史貝克特的巧妙手法讓約翰和喬治深信，
他就是那個能把正在凋零的「回歸」企劃救活
的人，他可以把那些磁帶變成一張真正的專輯。
史貝克特在 3 月 23 日開始進行這項工作，同時
繼續製作約翰的幾張專輯，其中包括《塑膠小
野樂團》、《牆與橋》（Walls and Bridges）、《想
像》，另外還有部分的《搖滾樂》（Rock `N`
Roll）專輯。由他經手的《順其自然》也成為披
頭四最後解散的諸多原因之一，尤其是其中的
〈蜿蜒長路〉。

　　說來奇怪，就算史貝克特在〈現世報〉於
美國發行前的最後一刻重新進行了混音工作，
最後也和藍儂因為《搖滾樂》的磁帶問題和他
出現嫌隙，但藍儂和史貝克特還是很享受彼此
高產能的合作關係。克勞斯・弗爾曼是少數得

以長時間近距離見證這個合作團隊互動方式的人，他曾談到兩人對彼此都非常尊敬。在談到《想像》這張專輯時，弗爾曼表示：

過程非常平和。菲爾很尊敬洋子。他從沒鬧出任何問題。至少在我的記憶中，他一直很喜歡洋子。他總是掌握一切。他會開玩笑並同時確保一切運作順利，可是不會做出過分的事，而且每次錄音都是如此。這傢伙有很多面向。我覺得很了不起，因為可以看見他是如何勇往直前、製作出一個跟自己音樂毫無關聯的作品。他跟其他人一樣只是個僱員，嘗試把約翰寫好的歌曲錄出來。

弗爾曼記得約翰和菲爾合作過程中有許多愉快、輕鬆的時刻：「最棒的時光就是菲爾走向鋼琴，然後把例如〈水深山高〉（River Deep-Mountain High）彈奏成抒情版，或是他們回憶往昔的時候——他們真的一起度過很愉快的時光，因為他們就是好兄弟。我想如果約翰還活著的話，他們到現在都還會是好朋友，因為他們真的處得很好。」

2 月 23 日是披頭四《嘿！朱德》美國限定版專輯的發行日。這張專輯中有收錄為「回歸」企劃處理的歌曲。其中一首〈舊棕鞋〉是在 1969 年 1 月 28 日第一次在蘋果錄音室中出場，當時總共演奏了五次。喬治在 1969 年的 2 月 25 日（他的生日）當天為這首歌做了試聽帶，並在同一天做出〈萬物必將消逝〉以及〈有些什麼〉的試聽版。〈舊棕鞋〉在 1969 年 4 月 16 日進行了完整的正式錄音，疊錄部分則添加於 18 日。所有披頭四成員都有參與這首歌，但只有約翰貢獻了和聲。比利・普雷斯頓則是為此歌彈奏風琴。這首歌原本出現在單曲〈約翰與洋子之歌〉的 B 面，這張單曲是在 1969 年 5 月 30 日於英國發行，而美國的發行日是 6 月 4 日。同樣出現在《嘿！朱德》專輯中的〈別讓我失望〉最有可能的創作時間點則是在 1968 年秋天，其實披頭四於特威克納姆製片廠及蘋果錄音室進行「回歸」企劃時（甚至包括那場屋頂演唱會），此曲就已被相當仔細地處理過，但最後仍只成為〈回歸〉單曲的 B 面歌曲。

2 月 28 日，艾比路錄音室要替〈為你憂鬱〉音軌進行混音，製作人是馬爾科姆・戴維斯

（Malcolm Davies）。這首歌從未正式發行。

〈順其自然〉的單曲搭配 B 面的〈你知道我的名字／自己查電話號碼〉在 1970 年 3 月 6 日於英國發行，3 月 11 日於美國發行。

〈現世報〉不只是披頭四生涯的轉捩點，也對這首歌的製作人造成決定性的影響。菲爾‧史貝克特當時處境艱難。他為艾卡與蒂娜‧透娜（Ike and Tina Turner）製作並於 1966 年發行的〈水深山高〉成績非常不佳。明明在製作過程中，史貝克特感覺那是他做過最棒的作品之一（當然確實也是如此），但這個作品的失敗讓他本人及他的製作手法都籠罩上不祥的陰影，然後在 1966 年及 1967 年分別製作了一首及三首單曲之後，他就退出了音樂產業。後來他在 1969 年和 A&M 唱片公司（A&M Records）進行了一場合作交易，便在那年做出五首單曲，但結果只是讓他陷入更為晦澀、慘澹的處境。〈現世報〉成為他的復出之作。

我們並不清楚史貝克特是如何在這個時刻幸運來到倫敦。艾倫‧克萊恩當時已成為推動披頭四相關商業事務的有力人士，很有可能是

他特別把史貝克特叫來倫敦。另一個可能性是史貝克特跑去找克萊恩，好讓克萊恩可以協助他和披頭四搭上線。誰知道呢？說不定克萊恩在 1969 年 1 月去多徹斯特酒店和約翰及洋子見面期間，就已經答應史貝克特會把他介紹給披頭四認識。我們可以輕易想像出這個畫面：克萊恩這個人向來有話直說，而這個特色讓出身自勞工階級的藍儂感到自在。然後，在得知藍儂有多麼仰慕史貝克特後，克萊恩對他說，「那麼，約翰，你覺得讓菲爾·史貝克特來製作你的下一張專輯如何？」

彼得·布朗認為就是克萊恩讓史貝克特加入披頭四的製作團隊。他這麼表示：

克萊恩決心要證明他不只是個會計師或聰明的商人，他要證明自己也對音樂的價值具有敏銳觀察力，而且為此要把他的摯友菲爾·史貝克特帶來搞定這首歌（〈順其自然〉）。不過，當時的菲爾·史貝克特實在不能說是處於生涯的顛峰——所以他（克萊恩）帶來的不是個炙手可熱的製作人。菲爾的「聲牆」（wall of sound）[4]製作概念在當時也有點過時了。不過這就是克萊恩

在用自己的方式宣示，「我很傑出，我做得到這件事，而這就是我能派出的人才。」大家都喜歡菲爾、也很崇拜他，沒有人反對他的加入。

披頭四是真的很景仰才華洋溢的史貝克特。對披頭四來說，在他們製作的眾多作品中，露提絲合唱團（Ronettes）和水晶女郎合唱團（Crystals）是美國樂壇中的聖杯之作。當然，披頭四知道史貝克特是誰。他們曾和露提絲合唱團一起巡演，而在披頭四於 1964 年 2 月第一次造訪美國時，史貝克特也跟隨他們一起從倫敦飛往紐約。讓史貝克特替團體製作專輯確實是他們的夢想（我們甚至會懷疑他們為什麼會需要克萊恩當中間人）。現在，史貝克特已前來拯救藍儂，他只花了一晚就製作好約翰·藍儂的一首歌，而且無疑跟喬治·馬丁製作過的所有作品一樣好。

克萊恩和史貝克特都對馬丁多有批評，還語帶貶意地將他稱為「樂曲改編人」。當然，他們描述馬丁性格的說法完全悖離現實。馬丁一直跟披頭四合作愉快，雙方的關係也堪稱完美。他們是不是偶爾想跟他保持一點距離？這

是當然,他們確實想,可是這不能抹滅他們曾一起獲得的成功,以及他所擁有的絕佳才華(而且直到今日仍是如此)。

但史貝克特是個傳奇,而且還是個美國傳奇人物。他所製作的許多唱片都曾衝上排行榜頂端,而且早在披頭四初掀狂潮之前就已做出一連串暢銷金曲。他們在〈現世報〉製作期間培養的關係足以幫助約翰及喬治製作生涯中一些最頂尖的個人作品,這些作品不只出現在約翰後來的專輯中,也出現在喬治的《萬物必將消逝》中。多年後的 1981 年,史貝克特甚至做出洋子那張傑出的專輯《玻璃季節》(*Season of Glass*)。

史貝克特在 3 月 23 日於艾比路錄音室的 4 號錄音間展開工作,當時參與的錄音工程師是彼得‧包恩(Peter Bown),錄音副手則是羅傑‧菲利斯(Roger Ferris)。同樣在現場的還有史貝克特的保鑣,另外偶爾出現的還有喬治‧哈里森和艾倫‧克萊恩。史貝克特立刻就開始針對節奏歡快的搖滾曲目〈我有個感覺〉、〈愛上小馬〉、〈909 後那班車〉和〈我我我〉進行混音工作。他唯一處理的慢節奏曲目是約翰的〈橫

越宇宙〉。在 EMI 工作的馬丁‧班吉曾處理披頭四的錄音工作很長一段時間,並因此建立起傑出的生涯表現,後來也成為管理全世界 EMI 錄音工作室的副總裁,他曾在 1968 年處理過最初版的〈橫越宇宙〉。他對這首歌有這樣的回憶:

據我所知,我處理的是這首歌的第一次錄音,當錄音開始時,根據我的記憶,這首歌就只有約翰‧藍儂「吉他搭配歌聲」這種非常粗糙、簡單的組成結構。之後還有許多不同版本,但那是〈橫越宇宙〉的第一次錄音。那天之所以在傳說中成為錄音史上值得紀念的一天,是因為約翰決定邀請在街上等他的幾位女歌迷進來錄音室唱和聲。

史貝克特在最後定案前選擇把那兩個女生的和聲拿掉。班吉承認,「跟之後的版本相比,我私心還是喜歡原來的版本;但我當然會這樣說嘛!你懂吧!」

兩天之後,他們又做了更多混音工作,這次處理的是〈為你憂鬱〉,而最後終於輪到兩首麥卡尼的歌曲〈泰迪男孩〉和〈我們倆〉。

隔天繼續進行的是〈蜿蜒長路〉、〈順其自然〉、〈瑪姬梅〉和〈回歸〉的混音工作。3 月 27 日那天進行的則是〈了解〉的混音工作，另外還處理了一些對話音軌，後者顯示，就連史貝克特也沒有完全放棄用未編輯錄音音軌（audio-vérité）的手法來製作部分專輯內容的可能性。

4 月 1 日是這個傳奇故事的關鍵日子。在艾比路錄音室的 1 號及 3 號錄音間，史貝克特和工程師彼得・包恩及理查・羅許處理了〈橫越宇宙〉、〈蜿蜒長路〉和〈我我我〉。一起出席的還有林哥・史達。羅許多年來曾參與許多披頭四的錄音工作，他記得史貝克特在那天說，「真不知道保羅聽到會怎麼想，」這裡指的是他針對〈蜿蜒長路〉進行的混音工作。根據他人轉述，林哥曾努力讓史貝克特那天下手不要那麼重，畢竟林哥是真心感到擔憂，因為史貝克特可是組織了五十名樂手來為這首歌創造出戲劇化的弦樂背景。在理查德・休森（Richard Hewson）根據他的編曲指揮弦樂團演奏後，〈蜿蜒長路〉成為史貝克特熱愛的某種氣勢恢宏的華格納式音樂史詩。保羅・麥卡尼確實非常討厭史貝克特製作的這首歌曲，但令人玩味的是，

他仍在演唱會中使用了休森的宏大編曲，以及史貝克特創造出的浮誇弦樂音響，並藉此將這首歌當作強調過去與當下差異的參考點。

4月2日是《順其自然》專輯工作的最後一天。在彼得・包恩和羅傑・菲利斯的協助下，史貝克特完成了他的工作。〈蜿蜒長路〉、〈我我我〉和〈橫越宇宙〉都已製作完成。

蘋果唱片發出的最後一次新聞稿是由新聞發布官德瑞克・泰勒主筆，這篇4月10日發出的文稿是這麼寫的：

春天來了，里茲聯（Leeds）以及切爾西（Chelsea）[5]將在明天對決，而林哥、約翰、喬治及保羅都活得很好且心懷希望。

這個世界仍在奔忙，我們也是，你們也是。

等到一切不再奔忙——那時才須要擔心，而在那之前無須擔心。

在那之前，披頭四仍活得很好，而且那**節奏**永不止息[6]，那**節奏**永不止息。

4 月 17 日，在針對發行日進行過大肆爭論後，保羅‧麥卡尼的首張個人專輯發行了。保羅的專輯中有一張問答單，上面列了彼得‧包恩提出的問題。其中幾個問題的答案有力地指出保羅已退出披頭四，並表示這個團體已成為歷史。不過就算保羅看似將這張專輯視為個人事業的開端，但也強調這張專輯是他暫別披頭四的休養生息之作。於此同時，面對藍儂和麥卡尼否會維持一起寫歌的合作關係時，他的回答是「不會」。

　　全世界的頭條新聞勢必是這樣了：「披頭四解散。」當時坊間流傳著各種揣測他們解散原因的說法，直到今天也仍是如此。彼得‧包恩在事情過去三十四年之後，才事後諸葛地猜測起他們解散的原因：

　　我不認為有誰拆散了他們，全是他們自己的問題。約翰想離開，但我覺得他是直到洋子出現後才真正意識到自己想離開，而洋子只是鼓勵他這麼做。我不贊同有人認為是洋子拆散他們的說法——她顯然有自己關注的事情，披頭四不是她在意的重點，只是約翰也想跟著她做那些事。約

翰想建立自己的事業，我不認為他還希望自己是披頭四的一員，洋子只是讓他有能夠這麼做的理由。我不認為洋子或琳達是（披頭四解散的）原因。

雖然保羅之後仍會強調史貝克特針對《順其自然》專輯的重新製作是「難以忍受的干擾」，特別是〈蜿蜒長路〉這首歌的成果，這張專輯卻不是披頭四解散的原因。在為這本書研究的過程中，我採訪的許多人都暗示在所有人當中，最需要為這個團體解散負責的人是艾倫·克萊恩，他們覺得就算克萊恩不是蓄意要拆散這個團體，他粗暴高壓的經營策略仍和披頭四習慣的英式節制風格背道而馳。不過關於克萊恩處理蘋果公司事務的方法，克勞斯·弗爾曼有不同的見解，他表示：

我覺得是時候讓艾倫·克萊恩這樣的人（進）來（公司）了。我認為他大肆裁員的決策做得很好。我不會就個案來探討解雇他們是否正確，但整體而言是正確的決定，因為整間蘋果公司已經徹底失控了。很多錢都像是沖到馬桶裡一樣浪費掉，真是太瘋狂了，就像《癲頭四》（*Rutltes*）[7]那部電

影一樣。總該有人來救救這個地方，而我認為艾倫做的事完全正確。

至於披頭四的解散，弗爾曼說，「他們本來就很常談到『我們各自去做自己的事吧』。這一切其實是從《比伯軍曹寂寞芳心俱樂部》的時期就已經開始醞釀，因為所有人的興趣都不同，每個人都想朝不同方向發展。而既然四個人的個性這麼鮮明，終究也是要各走各的路。」

阿利斯特・泰勒詳細說明了克萊恩解僱大量蘋果公司員工的殘暴手段，但也指出披頭四在這場大屠殺當中的共謀角色：

我是被艾倫・克萊恩這個我素未謀面的人開除的，當時我正和一個訪客在吃午餐，然後接到彼得・布朗的電話。他堅持要我立刻回辦公室。他有一張克萊恩給的名單，上面有十幾個預計開除的人名，而我的名字就列在最頂端。我打電話給披頭四的每個人，但他們都不接我的電話。我直到今天都還不知道自己被打發走的原因。

《順其自然》專輯於 1970 年 5 月 8 日在英

國以奢華的盒裝套組發行，其中還附有一本豪華的小冊子，然後直到 11 月，消費者才能在英國買到沒有盒子和冊子的版本。大衛‧道爾頓和強納森‧科特負責書寫，以搭配伊森‧羅素出色的照片；針對這本當時堪稱史上最奢華的唱片專輯隨附小冊子，這些文字也談及了製作過程。「他們給了我們一些納格拉牌磁帶，又借我們一台納格拉牌錄音機，」道爾頓表示。「我們應該聽了這些錄音內容好幾天，其中有許多重複的內容。」然後他們兩人打出其中的一些對話。道爾頓回想了創作這本冊子的過程：

那種感覺像是在建構一個藝術作品，而不只是在進行報導企劃——而且是一種詩意的企劃。內容不是記錄式報導，幾乎可說是一系列格言佳句。當時的目的就是要做出另一個小型的獨立作品——類似一種文學企劃。其中的對話氛圍有點恍惚離奇，應該也有受到當時可取得的一些藥物影響。

道爾頓指出，披頭四在過程中幾乎沒有任何貢獻。「他們基本上就是放我們自生自滅，」

他表示。道爾頓回想其中有個部分後來被拿掉了，那是有關約翰・藍儂的一段文字，標題是〈我為什麼戴眼鏡〉，在這篇文字中，約翰・藍儂說：「我以前會在英語課自慰，我可以告訴你，這樣做不會讓你瞎掉，但近視會變得很嚴重。」道爾頓說，「洋子要我把這段拿掉，我跟她爭論了一陣子。我說，『你們上週不是才裸體出現在《滾石》雜誌封面上嗎？』她說，『那不一樣。』」道爾頓繼續說：「林哥要我們拿掉他在嚼口香糖的段落，但其實你能在影片裡清楚看見他嚼口香糖。那些遭到反對的內容都是一些私人的小事。我們努力想把內容呈現得既深刻又時髦，因此採用的是約翰・藍儂那種很像格言警句、難以捉摸的說話風格。我們把一切拼湊起來後，他們覺得那種難以捉摸的程度剛剛好。」撇除之前提到兩段被刪除的內容，道爾頓得出「沒有人干涉」的結論。道爾頓也記得艾倫・克萊恩對負責整理文字的他和科特很大方，給了他們很豐厚的酬勞。

樂評人亞倫・史密斯（Alan Smith）在《新音樂快遞》內一篇名為〈新唱片顯示了他們毫不用心〉（New LP Shows They Couldn't Care

Less）的文章中，將這張專輯稱為「一段小氣鬼的墓誌銘、一塊紙板墓碑，並在流行音樂臉上進行反覆塗抹般的音樂融合嘗試後，帶來的一個悲傷、慘澹的結局」。其他的評論也差不多同樣刻薄。

史密斯的批評確實有其道理，可是這張剛剛發行的專輯完全沒有大家所說那麼糟。整張專輯是以走甜美原聲風格的〈我們倆〉開場，其中展現了約翰及保羅充滿感情又華麗的互動。〈愛上小馬〉中滿溢著約翰足以給予聽眾強大力量的情感，而在他的〈平民力量〉（Power to the People）和〈現世報〉這類作品中，〈愛上小馬〉正是最具代表性的一首歌。〈我我我〉不算是喬治最棒的歌曲，但確實非常有力。就連那首短短又看似只是過場的〈了解〉，也擁有極強大的魅力與感染力。無須多言，〈順其自然〉真的很適合作為披頭四及整個六〇年代的墓誌銘。〈瑪姬梅〉表面上也是首過場歌曲，但也有一些類似於〈了解〉的感染力。〈我有個感覺〉是不錯的搖滾歌曲，也是披頭四粉絲最後能擁有的藍儂與麥卡尼合寫的作品之一。而〈909 後那班車〉正如之前所說，足以讓粉絲

最後一次看見搖滾披頭四的巔峰狀態。〈蜿蜒長路〉的弦樂部分實在太過甜膩，整體製作也過於厚重，卻散發剛剛好的感傷情懷。雖然麥卡尼比較喜歡這首歌的簡樸版本，史貝克特卻敏銳地意識到這首歌的重量，而面對這首遭到嚴重低估的作品，他也只是想透過製作強調出這首歌的重要性。〈為你憂鬱〉同樣不是喬治最棒的作品，卻是首有趣的藍調歌謠，其中約翰絕佳的吉他演奏更是亮點。至於〈回歸〉則是首簡潔的流行搖滾歌曲，結尾搭配約翰的俏皮話更可說是為這張專輯完美收尾。這張專輯是否比得上披頭四那些最棒的作品？不，我想大概不行。可是一張包含〈我們倆〉、〈順其自然〉、〈蜿蜒長路〉和〈回歸〉的專輯不可能毫無優點可言。

〈蜿蜒長路〉搭配 B 面的〈為你憂鬱〉以單曲形式在 5 月 11 日發行了美國限定版。5 月 13 日是《順其自然》電影的美國首映日，地點在紐約，而沒有附上冊子的非盒裝《順其自然》專輯——披頭四以全新歌曲素材發行的最後一張專輯——在 1970 年 5 月 18 日於美國發行。不過跟之前所有蘋果唱片發行的專輯不同，這

次商標上的蘋果是紅色而非綠色。對於披頭四的美國歌迷而言，無論是六〇年代、披頭四，抑或是在那段時期擁有的幻夢，總之都於此刻真正結束了。5 月初，聯藝電影公司的主管邀請許多人參加《順其自然》紀錄電影在皮卡迪利圓環（Piccadilly Circus）旁倫敦館（London Pavillion）舉行的首映盛會。所有受邀者須在 5 月 13 日前回覆出席意願，而披頭四顯然從頭到尾都沒有受邀，因為他們沒有任何人出席。

無論大家的想法為何，總之這張專輯在 6 月 3 日時登上排行榜第一名，之後掉出領先名單後仍在英國兩度追回第一名。到了 6 月中，這張專輯在美國也同樣登上暢銷榜頂端，並在這個位置待了四週。這張專輯的全球預購量為三百七十萬，在當時是史上預購量最高的專輯。

1970 年 8 月 29 日，英格蘭最重要的音樂刊物之一，刊印出一張保羅・麥卡尼的手寫信，信件內容是對於一封樂迷寄到雜誌的信件回覆。保羅在手寫信中表示，「……對於『披頭四會再次回歸成團嗎』的問題，我的答案是……不會。」

1970 年 12 月 31 日，保羅・麥卡尼透過法律途徑試圖結束披頭四這個團體。他在倫敦高等法院提起訴訟，表示希望解除披頭四公司（The Beatles & Co.）[8]的合夥關係。

　　1971 年 3 月 16 日，在洛杉磯舉辦的葛萊美頒獎典禮中，《順其自然》電影贏得最佳原創電影音樂獎。保羅・麥卡尼出席典禮並從約翰・韋恩（John Wayne）手上接過獎盃。1971 年 4 月 15 日，在洛杉磯的桃樂絲錢德勒劇院（Dorothy Chandler Pavilion），《順其自然》電影在奧斯卡頒獎典禮上贏得最佳原創歌曲配樂獎。

Chapter 5

回來
Kum Back

隨著披頭四在「回歸／順其自然」企劃中的大量錄音工作，許多 bootlegs 作品出現在市面上，並形成此團體（或說流行音樂史上所有錄音藝人）所面對過最猖獗的地下流傳時期。最重要的是，由於這個企劃的特質及其後發展，其中的素材更是被使用在大量違法出版品中。同樣令人難以忽視的是，那些幾乎都是披頭四剛抵達特威克納姆製片廠時就開始進行的拍攝及同步錄音作業，最後留下將近整整兩週從未正式公開的音樂紀錄。此外讓這些地下流傳蒐集者感興趣的是，其中有些歌曲會在企劃結束後進行正式錄音並收錄於《艾比路》及披頭四成員的個人專輯中。除此之外，有好幾張專輯都曾在不同的構思概念階段從這個企劃取材，因此我們得以藉由這些素材，看出這些專輯本來可能呈現出的各種樣貌。

　　為了讓讀者大致明白這段時期的地下流傳情況有多猖獗，去了解這些流傳者選擇分類發行的方式會有所幫助。最簡單的方式之一就是去聽各種 bootlegs 的多唱片套組，其中幾乎涵蓋了披頭四在特威克納姆製片廠及蘋果錄音室的所有內容。這些 bootlegs 套組幾乎收錄了 1969

年 1 月的那二十多天中，披頭四於特威克納姆製片廠及蘋果錄音室的每一秒錄影及（或）錄音內容。當然，有些 bootlegs 收錄了在蘋果錄音室或特威克納姆製片廠的全部錄製內容，兩者之間的差異在於，除了屋頂演唱會及少數例外情況，蘋果錄音室的錄製內容更遵循標準的錄音室工作模式。相對來說，特威克納姆製片廠中有無數的互動式即興演奏及翻唱演奏，另外還有一些披頭四的歌曲出現與正式發行時不同的演奏版本，呈現出了一首歌的演變過程，又或是單純呈現未發行歌曲的演變過程，而這些就是最吸引流傳者的作品。此外，特威克納姆製片廠的錄製內容還包括了披頭四成員、參與拍攝影片的成員，以及他們核心集團成員之間延續無數小時的對話。另外市面上還有 bootlegs 只收錄了未剪輯的完整屋頂演唱會。

這些 bootlegs 呈現出「回歸／順其自然」企劃錄音結束時的面貌，而源頭則是格林‧約翰斯為了正式發行專輯而做出的成品。

其中一個特別重要的 bootlegs 是名為《回歸，格林妮絲》（*Get Back, Glynis*）的一個雙 CD 套組，其中內容是篩選自約翰斯在 1969 年 3

Certificate No. 4 Number of Shares 25

The Beatles Film Productions Limited.

CAPITAL · · · £100

DIVIDED INTO 100 SHARES OF ONE POUND EACH.

This is to Certify *that* Richard Starkey

of 10 Admiral Grove, Liverpool.

is the Registered Holder of ——————————twenty-five——————————

Fully Paid Shares of One Pound each.

numbered seventy-six *to* one hundred *inclusive in the above-named Company Subject to the Memorandum and Articles of Association thereof.*

Given *under the Common Seal of the Company this* 2nd *day of* March 19 64

—————————————————

————————————————— } *Directors.*

B. B. Chambers

————————— Secretary

NO TRANSFER OF THE WHOLE OR ANY PORTION OF THE SHARES CAN BE REGISTERED WITHOUT THE PRODUCTION OF THIS CERTIFICATE.

Stanley, Dean & Co. Ltd., 395a, Hoe Street, E.17,

披頭四電影製作有限公司（The Beatles Film Production Limited）於 1964 年 2 月 25 日成立，其後更名為蘋果電影製作有限公司（Apple Film Production Limited），並於 1970 年發行了《順其自然》的紀錄電影。

月 10 日及 13 日透過粗略混音而準備好的母片，至於素材則只有披頭四在蘋果錄音室錄製的內容。這些混音成果被大家私下稱為「早期」的格林・約翰斯混音作品。這些 bootlegs 在各方面都與最終完成的《順其自然》專輯有所不同。首先，這些 bootlegs 顯然沒有呈現出任何菲爾・史貝克特的混音成果。此外，bootlegs 的曲目排列也不一樣，另外還收錄了一些披頭四表演舊歌時的互動式即興演奏。最後，bootlegs 還收錄了原版的〈泰迪男孩〉，這首歌後來出現在保羅・麥卡尼的單飛專輯中。

人們後來發現這個版本的 bootlegs 中還收錄了約翰斯接下來的一些混音作品，而這些混音作品同樣運用了 1969 年 3 月製作的母片素材，另外還有同年 2 月 5 日、4 月 7 日、5 月 7 日、5 月 28 日，還有 1970 年 1 月 4 日做出的混音成果。這些混音成果為當時提案要發行的《回歸》專輯排列出兩種不同的曲目順序，但那張專輯始終沒有正式發行。關於舊歌的選擇，最引人注目的是約翰斯在第二個重新混音的版本中收錄了〈瑪姬梅〉。在構思《回歸》專輯第二版的歌曲順序時，約翰斯加入兩首原創曲並放棄了

〈泰迪男孩〉。這兩首原創曲是在確定這個企劃要做出一部電影原聲帶時加入的，而那兩首歌就是全新錄製的喬治‧哈里森作品〈我我我〉（錄製於 1970 年 1 月 3 日）以及〈橫越宇宙〉。

菲爾‧史貝克特重新混音但沒用上的〈泰迪男孩〉以及後來沒有發行的〈郵差，別再帶來憂傷〉（Mailman, Bring Me No More Blues）混音成品也都收錄在這個 bootlegs 中。後者是由喬弗里‧艾默里克在 1984 年替名為《錄音現場》（Sessions）的專輯所準備的，但這張專輯始終沒有發行。《錄音現場》的內容是要收錄之前沒有發行過的作品，概念上就跟正式發行的《珍稀精選》（Rarities）和《真跡紀念輯》類似。

《回歸，格林妮絲》中還有一系列「約翰‧貝瑞特（John Barrett）的重新混音作品」。貝瑞特是一位曾在艾比路錄音室任職的工程師。他在 1982 年被診斷出癌症末期，並在同年開始聆聽、分類所有披頭四的錄音室成品，這份了不起的工作最後由馬克‧劉易森接手完成。關於貝瑞特為何開始進行這項工作，眾說紛紜。雖然一直有人指出這項工作是為了幫助他度過難關才交付給他，但也有很多人推測他是基於

一個非常明確的理由展開這項工作，因為他的工作能協助蒐集許多未發表過的有趣素材，而這些素材之後也被用在 1983 年於艾比路錄音室盛大進行的一場多媒體表演「艾比路影像秀」（Abbey Road Video Show）中。貝瑞特在《回歸，格林妮絲》中的重新混音作品包括幾首舊歌，其中大多是 1969 年 1 月 26 日的工作成果。

　　至於其他已出現多年的貝瑞特相關 bootlegs 素材，都是直接取自他在披頭四的艾比路錄音室時期為他們製作的轉錄錄音帶。其中一個名為《約翰‧貝瑞特的轉錄錄音帶集》（The John Barrett Cassette Dubs），這個多 CD 套組影響深遠，包括將未發行的混音作品、用在「艾比路影像秀」的素材、大量「回歸／順其自然」企劃相關的素材，甚至還有披頭四錄製的單人音軌作品，以不同方式選編成一張張 CD。另外一個 bootlegs 套組收錄了同樣素材但做成更為濃縮的版本，而且基於披頭四歌迷及私下流傳者所創造的那樁恐怖神話[1]，這個 bootlegs 的名稱是《讓我興奮，死人──約翰‧貝瑞特的磁帶》（Turn Me On, Dead Man—The John Barrett Tapes）。我們無法確定貝瑞特的磁帶最後是否

落入私下流傳者手裡，可是所有跡象都顯示他們是在貝瑞特死後取得這些磁帶。

其他源自此時期的 bootlegs 內容各有不同，有時並不容易分類。兩個比較初期的例子是率先發行的《回來》（*Kum Back*）及《回歸多倫多》（*Get Back to Toronto*），兩者都是在 1969 年時以黑膠唱片的形式發行，而使用的素材則是之前提過的格林・約翰斯的混音成品，且是直接取自磁帶轉錄廣播設備的播放內容，至於廣播設備的音源載體則可能來自各種管道。有人暗示這些素材的源頭可能是約翰斯替約翰・藍儂準備的一張母片，而藍儂又可能把那張母片給了多倫多的一名記者。另外也有人推測當時的記者及 DJ 會收到行銷用的搶先試聽版，不過 EMI 公司並沒有留下任何準備及發送這類搶先試聽版的紀錄。

1973 年，地下流傳的《甜蘋果歌曲集錦》（*Sweet Apple Trax*）中出現了更多「回歸」企劃中未發行的素材，其中還包括在特威克納姆製片廠的演出內容。這些遭流傳的內容顯然來自前蘋果公司成員，並在某個時間點由一位美國的披頭四蒐藏者購得。

其他之後發行且收錄更多素材的盜版品是《披頭四黑色專輯，特威克納姆製片廠的互動式即興》（*The Beatles Black Album, Twickenham Jams*）以及《遙望彩虹》（*Watching Rainbows*）。1987 年出版的《回歸日記》（*Get Back Journals*）是包含了十一張黑膠的套組，之後還在 1993 年升級為 CD 套組。

　　多年來，其餘來自這段時期的 bootlegs 包括像是《賽璐珞搖滾》（*Celluloid Rock*）、《倚靠著路燈》、《搖滾電影明星》（*Rockin' Movie Stars*）、《超珍稀歌曲》（*Ultra Rare Tracks*）、《頂尖大師》（*Unsurpassed Masters*），以及《與海瑟的即興演出》（*Jamming With Heather*）都藉由不同的選曲或漫長的對話段落，讓我們更了解那段時期的錄音實況。其中有些 bootlegs 至今都仍是蒐藏家的最愛，不過隨著音質更好、素材更多的 bootlegs 出現，這些早期曾受到大家珍藏的 bootlegs 後來也顯得過時。舉例來說，《與海瑟的即興演出》之所以能擁有這個名字及在 bootlegs 傳說中的地位，原因只有一個：其中收錄了由琳達・麥卡尼的女兒海瑟演唱和音的〈我跟你說過了，滾出我家大門〉（I've Told You

Before, Get out of My Door）（這首歌引用了〈你不能那樣〉的內容）。

不過有部 bootlegs 足以反映披頭四的合法發行作品及流傳者厚顏無恥盜用手法之間的灰色地帶，這部 bootlegs 的名字是《順其自然排演，第五輯；拍賣磁帶，第一輯》（*The Let It Be Rehearsals, Vol. 5; The Auction Tapes, Vol. 1*），其中收錄了更多來自特威克納姆製片廠的「回歸」企劃錄音內容。這些素材是「黃狗」（Yellow Dog）公司在 1993 年於一場蘇富比拍賣會上取得。這個 1994 年出現在市面上的 bootlegs 沒有為蒐藏家提供任何全新內容，可是有相關素材在正規拍賣會上公開售出，此事卻相當耐人尋味。

愈來愈多與此企劃有關的素材，持續在這些年間浮上檯面。這些由地下商人透過各種方式發行的錄音內容似乎永無止盡，而且其音質以及包括大量內頁說明和歌曲注釋的豪奢包裝手法絲毫不遜色於——甚至有時還超越了——專門生產盒裝重出專輯的大型唱片廠牌所發行的商品品質。隨著錄音及播放技術的進步——包括可錄音的 CD、MP3 還有人們能夠從網路下載音

樂的能力——流傳者及買家不但得以匿名買賣，而且還能輕鬆、快速地用低廉的方式頻繁蒐集到所需音樂。

史考特·「貝爾摩」·貝爾默爾曾在他現已停刊的《貝爾摩的披頭四私錄新聞》（*Belmo's Beatleg News*）通訊報及他書寫披頭四 bootlegs 的著作中，提供了非常詳盡的介紹。事實上，在他 1997 年出版的著作《披頭四非賣品》（*Beatles Not for Sale*）當中，貝爾摩用三十七頁詳細記錄了將近一百二十五部跟「回歸」錄音工作關係密切的 bootlegs，但仍未將市面上可買到的所有 bootlegs 列出。我們未來預期仍能看見貝爾摩更新這份清單。

道格·蘇爾皮已成為「回歸／順其自然」企劃最具代表性的傳記作者。他寫了一本記錄「回歸」企劃錄音過程的《藥物、離婚和流逝的影像》（*Drugs, Divorce and a Slipping Image*），這本書原本由《910》雜誌（*The 910*）發行，後來變成自行出版，而他也有針對這本書發表一系列的資料更新內容。他在 1997 年出版了《回歸：披頭四〈順其自然〉災難的非官方編年史》（*Get Back: The Unauthorized Chronicle of the Beatles' "Let*

It Be" Disaster），這部作品在針對這段期間的錄音工作方面，可說是商業出版社推出過最詳盡的紀錄。此書以他及合著者雷伊·史維格哈特（Ray Schweighardt）直到那時候所能取得的所有資訊為準，依時序記錄下這段錄音工作時期的每個片刻。蘇爾皮仍在持續更新自己著作相關的資訊，目前看來也沒有要停止的跡象。關於這段時期的錄音工作被賦予神話性一事，他的研究成果可說具有舉足輕重的影響力，並讓這段時期因為能夠持續受人分析、闡述及分類而繼續活在人們心中。

不斷獲得這段時期的新素材，為披頭四的故事增添許多全新的層次。歷史上從未有一張專輯如同《順其自然》一般受到如此細緻的檢視，而且隨著每次有新的 bootlegs 出現在市面上，這張專輯就仍是一部未完成的作品。然而，即便是在仔細梳理過許多 bootlegs 並研究過貝爾默爾、蘇爾皮及其他人令人望而生畏的精采研究成果，事後證明，2003 年仍是《順其自然》這部作品以史無前例的姿態回魂轉生的一年。

我感受到風的吹拂[1]
I Feel the Wind Blow

2003 年是《順其自然》傳奇中極具標誌性意義的一年。

　　對於一般的披頭四粉絲而言，除了偶爾會聆聽老黑膠唱盤或 1987 年重新發行的 CD 之外，《順其自然》只是一張披頭四的舊專輯。雖然如前所述，這張作品以 bootlegs 形式發展出了自己的生命，但知道這件事的主要群眾還是一小群蒐集披頭四相關商品的狂熱支持者。

　　然而，在 2003 年年初，跟這張唱片有關的新聞報導開始出現在世界各地。在倫敦市警局中央警調單位的指導下，國際唱片業協會（International Federation of the Phonographic Industry）於美國、英國、歐洲及亞洲進行了長達一年的調查，包括《紐約時報》等聲譽卓著的新聞機構都報導了調查結果：2003 年 1 月 10 日，倫敦和荷蘭警方透過一場聯合臥底行動在西倫敦逮捕了嫌犯，另外在阿姆斯特丹也有人遭到逮捕。關於在阿姆斯特丹逮捕的究竟是兩人還是三人，各家新聞的說法不一，不過部分報導指出被逮捕的人當中有兩位英國人。警方是在尋獲大約五百卷於七〇年代初期被偷走的 16 分鐘磁帶後逮捕了嫌犯。

這些磁帶是錄製於多年來衍生出廣大 bootlegs 的「回歸／順其自然」企劃期間,它們大多不是錄音室裡使用的多軌錄音磁帶,而是為影像錄製聲音的磁帶。正如我之前指出,披頭四彩排及錄音時使用的是兩台納格拉牌單聲道盤帶式錄音機,這種納格拉磁帶的寬度是四分之一英寸,很像開盤式錄音機(reel-to-reel)使用的磁帶,不過是用在納格拉錄音機上——直到九〇年代中期,這台錄音機都還很常用來記錄影像的聲音,其製造商是位於瑞士日內瓦的庫德爾斯基公司(Kudelski),特色是可供人隨身攜帶、耐用,算是非常可靠的類比式錄音機。這台錄音機的主要特色是所謂的「新識別音系統」(Neo-Pilottone system),這種系統讓人可以在既存音軌中錄製音訊,但不會造成串音干擾,而且基本上可以讓聲音與影像輕鬆同步,準確度也極高,因此非常適合強調現場性的紀錄片攝影工作。當時最常用來執行這項工作的就是 1968 年推出的納格拉 IV-L 型錄音機,那是在納格拉為了攝影而研發出第一台錄音機器的六年後才推出的機型。納格拉 IV-L 型錄音機是單聲道機器,有兩個輸入音訊的麥克風

接頭，另外還有一個內建的音頻限制器（audio limiter）。

　　警方並沒有揭露被逮捕的人員姓名，那些磁帶是否為原版磁帶也尚未經過確認。由於是在倫敦及阿姆斯特丹兩地逮捕，那些磁帶可能全部藏在阿姆斯特丹。

　　各領域相關人士對此新聞的反應都不同。對於那些已經聽過「回歸／順其自然」企劃中大部分素材的披頭四研究者而言，這算不上什麼大事。披頭四所屬的蘋果公司則沒有發表評論，但由於這項調查是在磁帶不見的三十年後才展開，可以想像的是，人們開始大肆揣測這項調查是源於蘋果公司的催促，畢竟這間公司正準備重新發行《順其自然》的專輯及電影。披頭四的粉絲及蒐藏家在消息圈中交換各種新聞，最後得出結論：被逮捕的是以盧森堡為據點的 bootlegs 唱片公司「黃狗」的成員，因為這間公司發行的 bootlegs 合輯《日誌》（Day by Day）幾乎包含了那段時期的所有錄製素材。

　　一個月後，更多有關披頭四遭竊磁帶的尋獲消息浮出檯面，只不過這次是在澳洲。2 月初

的某天早上 8 點，在雪梨郊區一棟兩層樓的黃磚建築中，警方發現了披頭四於 1968 年夏天及秋天錄製的開盤式磁帶。被捕的是二十七歲的布蘭寇・庫茲瑪克（Branko Kuzmak），他宣稱自己是在 1991 年的音樂蒐藏家市集中以一千美金買到這些磁帶。庫茲瑪克於 1 月 9 日在澳洲的《貿易郵報》（The Trading Post）上刊登了販售廣告，警方因此發現這些磁帶在他手上。他在廣告中寫道：「披頭四最有價值的藏家珍品，《艾比路》及《白色專輯》的錄音盤帶，直接錄製於倫敦的艾比路錄音室，極度珍稀，狀況良好。」警方後來釋放了庫茲瑪克，也沒對他提起訴訟。大家普遍相信那些就是 1969 年在艾比路錄音室遭竊的磁帶，而這些磁帶會在鑑定真偽後返還 EMI 公司。

從阿姆斯特丹這些磁帶所衍生出的第一階段法律程序並未被媒體報導。關於此案的唯一現況，大家只知道有一場審判正在海牙進行。

雖然說有五百卷磁帶在三十多年後重現江湖已經夠誇張了，但《順其自然》即將重新正式發行的消息也不遑多讓，不過有個與「順其自然」傳奇擁有重大關聯的戲劇性名人醜聞更

是進一步震撼了洛杉磯：女演員拉娜‧克拉克森於 2 月 3 日遭到射殺，而菲爾‧史貝克特成為案件嫌疑人。克拉克森在那天清晨因為槍傷死於史貝克特位於加州阿罕布拉（Alhambra）的山頂大宅中。史貝克特報警表示有槍擊事件，而當警方趕到他家時，發現克拉克森已倒在他家的門廳。

新聞報導出現時，這位總是特立獨行且深居簡出的天才正努力要重新振作起來，而最值得關注的是：史貝克特又開始工作了。在嘗試與席琳‧狄翁（Celine Dion）完成一張專輯卻失敗後，史貝克特開始跟星航樂團（Starsailor）合作，那是一個由國會唱片公司（Capitol Records）簽下的年輕英國樂團。這個團體於 2004 年年初發行的專輯《沉默很簡單》（*Silence Is Easy*），有兩首歌是他們的合作成果。其實在那個致命之夜的消息傳出後，多數人並不感到驚訝，因為很多人早已聽說史貝克特曾在和約翰‧藍儂合作時開槍，多年來他與家人、朋友及工作夥伴相處時所傳出未經證實的怒氣問題也逐漸浮出水面。如果史貝克特真的必須為克拉克森的死負責，這位少數可真正被稱為天才的人物在流

行音樂界飽受折磨的漫長生涯，可說就此畫下悲劇性的句點。史貝克特後來以一百萬美金獲得保釋，沒有遭到任何罪名起訴。2003 年 9 月 20 日，拉娜‧克拉克森的死因由洛杉磯法醫辦公室判定為他殺。洛杉磯地檢署辦公室表示，她的死並非意外或自殺。史貝克特則辯稱那位女演員是在一把抓起一瓶龍舌蘭後開槍自盡。

2003 年 11 月 18 日，蘋果唱片公司重新發行了《順其自然》。從這張專輯的概念發想到重新發行，可說經歷了一段蜿蜒又漫長的旅程。

無論就形式或聲音而言，這張名為《順其自然（赤裸版）》（*Let It Be... Naked*）的新 CD 都和 1970 年 5 月發行的原版非常不同。專輯套組中還有另外一張名為〈幕後紀實〉（Fly on the Wall）的光碟，包括披頭四成員之間 22 分鐘的對話內容、演奏片段，以及未收錄在《順其自然》的一些歌曲開頭；這些歌曲後來不是出現在《艾比路》，就是被收錄在部分披頭四成員後來的單飛專輯中。這片光碟的內容取自 1969 年 1 月《順其自然》專輯影音紀錄中未被使用的素材。

披頭四於 1965 年 12 月 5 日在英國帝國劇院（Empire Theatre）的表演，是他
們在利物浦的最後一場演出。2015 年，披頭四博物館為這場表演設立了五十週
年的紀念雕像。

促成這張專輯重新發行的契機是 2002 年 2 月的一場偶遇。保羅・麥卡尼在飛機上碰見了影像導演邁克爾・林賽－霍格。麥卡尼本來就一直對菲爾・史貝克特將他們的最後一張專輯過度加工感到不滿，尤其是他為〈蜿蜒長路〉加上弦樂與合唱團的作法，於是決定重新發行《順其自然》專輯。本來電影預計在專輯發行的前後重映，但目前已預定在 2004 年年底上映。

　　《順其自然（赤裸版）》的重新發行由艾比路錄音室的錄音師保羅・希克斯（Paul Hicks）及蓋伊・馬西（Guy Massey）負責。希克斯和馬西使用的是最初以八軌錄製的一英寸磁帶。這些磁帶共有三十卷，每卷的長度為半小時。這些用在重發專輯中的歌曲大多是原版《順其自然》中的錄音版本，唯一使用了完全不同版本的是〈蜿蜒長路〉。這兩位錄音師的處理手法絲毫沒有受到格林・約翰斯或菲爾・史貝克特混音版本的影響，不過他們還是聆聽了原版專輯及格林・約翰斯那兩個未使用的版本，並以此作為他們展開工作的起點。這兩位工程師主要進行的是音軌編輯、重新混音，以及編曲的工作。不過在處理〈橫越宇宙〉時，他們為歌

曲結尾創造出了一個全新的聲音效果。

由於拿掉了史貝克特的製作、使用現代製作技術清理音軌，並抹掉歌曲之間的雜音，《順其自然（赤裸版）》不像是影像的原聲帶或排練內容，反而帶有一種錄音室專輯的氛圍。〈了解〉和〈瑪姬梅〉的片段沒有被收入這個版本，另外則加入了〈別讓我失望〉。

重發專輯放棄了跟歌曲無關的閒聊片段，導致原版專輯的魅力顯而易見地大幅降低。至於曲序的改變確實讓整體更為流暢，但對一些披頭四的死忠粉絲而言，這種作法幾乎算是一種褻瀆。

負責〈幕後紀實〉製作準備工作的是凱文‧豪雷特（Kevin Howlett），他聽完了影像團隊用兩台納格拉機器錄製超過八十個小時的單聲道內容。若是考量所有從這段時期衍生出的 bootlegs 合輯所打造出的豐富寶庫——其中包括披頭四針對同一首歌錄製的不同版本、舊歌即興演奏，以及許多未來作品的初登場——這張附加光碟只能說早已錯失良機。

重發專輯中的〈蜿蜒長路〉比原版更為內

敏，相對於《真跡紀念輯 3》中那個仍充滿實驗氛圍的版本，這次的成果大有改善，其中後來在蘋果錄音室錄製的版本加入了更有力的歌聲。史貝克特在原本專輯中使用的是比較早期的錄音，重發版使用的則是 1 月 31 日的錄音。〈我有個感覺〉是由兩次屋頂演出混剪後的新編版，跟之前最主要的不同之處在於刪掉約翰沒唱好的部分。

　　說到底，《順其自然（赤裸版）》是披頭四近期重發作品中值得收入的一部，不過，感謝老天，EMI 也宣布原本的《順其自然》專輯不會絕版。等這個團體將所有作品全部重新發行時——最快或許會在 2004 年年底成真——《順其自然》是否仍被算入其中會是個有趣的觀察重點。這段旅程實在是一條蜿蜒長路啊。

　　2003 年 11 月 20 日，就在《順其自然（赤裸版）》發行的兩天後，菲爾·史貝克特以謀殺拉娜·克拉克森的罪名被正式起訴。距離她被發現死在史貝克特家，已過了大約九個月。

　　至於那五百卷磁帶的相關訴訟，我多次嘗試要從倫敦市媒體辦公室取得相關資訊，包括

被逮捕的嫌犯身分以及可能在英格蘭開庭的日期，但都沒有成功。因為此案正在審理中，任何相關資訊都不得流出。

《順其自然》的 DVD 預計在 2004 年年末推出。這部影片的攝影師安東尼・理查曼已完成校色工作，DVD 也計劃收錄之前沒有的影像片段及新拍攝的工作人員訪談。邁克爾・林賽－霍格曾談到這部影片為何多年來無法透過電影院、電視或錄影帶呈現在觀眾面前。「保羅表示，對喬治而言，這部影片呈現了他人生中的一段糟糕時光，」他娓娓道來，「他（喬治）必須為這部影片從市場上消失的現況負起一部分責任。」「我認為喬治的死……讓蘋果家族內部的反對力道消失，」他繼續說。「我認為他們變得更加能以一間公司的角色來重新審視這部作品。」

至於那些遭竊的納格拉磁帶是否會在尋獲後影響新版 DVD 命運，我們還得拭目以待。

參考資料

· Aldridge, Alan, (editor), *The Beatles Illustrated Lyrics*, MacDonald, 1969.

· Bacon, Tony, *London Live*, Miller Freeman, 1999.

· Babiuk, Andy, *Beatles Gear*, Backbeat, 2001.

· Badham, Keith, *The Beatles after the Breakup*, Ominbous, 1999.

· Barrow, Tony, *The Making of the Beatles' Magical Mystery Tour*, Omnibus, 1999.

· The Beatles, *The Beatles Anthology*, Chronicle Books, 2000.

· Belmer, Scott, *Beatles Not for Sale*, Collector's Guide Publishing, 1997.

· Belmer, Scott and Jim Berkenstadt, *Black Market Beatles*, Collector's Guide Publishing, 1995.

· Brown, Peter and Steven Gaines, *The Love You Make*, Signet, 1983.

· Buskin, Richard, *Inside Tracks*, Spike, 1999.

· Carr, Roy, *The Beatles at the Movies*, Harper Perennial, 1996.

· Cott, Jonathan, *Back to a Shadow in the Night*, Hal Leonard, 2002.

· Crenshaw, Marshall, *Hollywood Rock*, Harper Perennial, 1994.

· Davies, Hunter, *The Beatles*, McGraw-Hill, 1985.

· DiLello, Richard, *The Longest Cocktail Party*, Playboy Press, 1972.

- Doggett, Pete, *Abbey Road/Let It Be*, Schirmer, 1998.

- Donnelly, K. J., *Pop Music in British Cinema*, British Film Institute, 2001.

- Dowdling, William J., *Beatlesongs*, Facts on File, 1989.

- Frame, Pete, *The Beatles and Some Other Guys*, Omnibus, 1997.

 —— ., *Rockin' Around Britain*, Omnibus, 1999.

- Freeman, Robert, *A Private View*, Big Tent, 2003.

- Harrison, George, *I Me Mine*, Simon & Schuster, 1980.

- Harry, Bill, *Beatlemania: An Illustrated Filmography*, Virgin, 1984.

 —— ., *The Ultimate Beatles Encyclopedia*, Hyperion, 1992.

- Hieronimus, Robert, *Inside the Yellow Submarine*, Krause, 2002.

- Heylin, Clinton, *Bootleg*, St. Martin's Press, 1994.

- Hill, Lee, *A Grand Guy: The An and Life of Terry Southern,* HarperCollins, 2001.

- Kael, Pauline, *When Lights Go Down*, Holt, Reinhart and Winston, 1980.

- Kozinn, Allan, *The Beatles*, Phaidon, 1995.

- Krebs, Gary, *Rock and Roll Reader's Guide*, Billboard, 1997.

- Levin, Bernard, *Run It Down the Flagpole: Britain in the 60s*, Antheneum, 1971.

- Lewisohn, Mark, *The Beatles Chronicle*, Harmony, 1992.

 —— ., *The Beatles Day by Day,* Three Rivers Press, 1990.

 —— ., *The Beatles Recording Sessions*, Harmony, 1988.

- Levy, Shawn, *Ready, Steady, Go!*, Doubleday, 2002.

- Lydon, Michael, *Ray Charles: Man and Music*, Riverhead, 1998.

- Martin, George, *All You Need Is Ears*, St. Martin's Press, 1975.

- McCabe, *Peter and Robert Schonfeld*, Apple to the Core, Pocket, 1972.

- Miles, Barry, *Paul McCartney*, Henry Holt, 1997.

 —— ., *The Beatles: A Diary*, Omnibus, 1999.

- MacDonald, Ian, *Revolution in the Head*, Henry Holt, 1999.

- Neaverson, Bob, *The Beatles Movies*, Cassell, 1997.

- O'Dell, Denis, *At the Apple's Core*, Peter Owen, 2002.

- Olsen, Eric, Paul Verna, and Carlo Wolff, *The Encyclopedia of Record Producers,* Billboard, 1999.

- Pritchard, *David and Alan Lysaght, The Beatles: An Oral History*, Hyperion, 1998.

- Ribowsky, Mark, *He's a Rebel*, Duttton, 1989.

- Riley, Tim, *Tell Me Why*, Knopf, 1988.

- Rolling Stone Interviews, *Rotting Stone Magazine*.

- Russell, Ethan, *Dear Mr. Fantasy*, Houghton Mifflin, 1985.

- Sandal, Linda, *Rock Films*, Facts On File, 1987.

- Somach, Denny, Kathleen Somach, and Kevin Gunn, *Ticket to Ride*, Morrow, 1989.

- Southall, Brian, Peter Vince, and Allan Rouse, *Abbey Road*, Omnibus, 1997.

- Smith, David, Mark Lewisohn, and Piet Schreuders, *The Beatles London*, St. Martin's Press, 1994.

- Spizer, Bruce, *The Beatles Story on Apple*, 498 Productions, 2003.

 —— ., *The Beatles Story on Capitol, Parts One and Two*, 498 Productions, 2000.

- Stokes, Geoffrey, *Starmaking Machinery*, Vintage, 1977.

- Sulpy, Doug and Ray Schweighardt, *Get Back, St. Martin's Press*, 1997.

- Taylor, Derek, *It Was Twenty Years Ago Today*, Fireside, 1987.

- Tobler, John and Stuart Grundy, *The Record Producers*, BBC, 1982.

- Turner, Steve, *A Hard Day's Write*, Harper Perennial, 1994.

- Weiner, Alan J., *The Beatles: The Ultimate Recording Guide*, Facts on File, 1992.

- Williams, Richard, *Phil Spector: Out of His Head*, Ominbus, 2003.

- Wooldridge, Max, *Rock 'n' Roll London*, St. Martin's Press, 2002.

全書注釋

導讀

1 編注：本片已於 2024 年 5 月於串流平台上映，此譯名為平台譯名，全書內文譯為《順其自然》，可參考〈致謝詞與資料來源〉注 2。

致謝詞與資料來源

1 編注：EMI 為一間跨國音樂製作及唱片公司，曾於六〇年代與七〇年代發行披頭四的唱片。

2 譯注：本書內文因為參考過去在台灣的專輯及歌名翻譯，將 Let It Be 翻譯成《順其自然》。

3 編注：指樂迷間流傳的各種非正式錄音版本。

4 譯注：此處引用的是〈順其自然〉的歌詞「Shine until tomorrow」。

5 譯注：此處亦節錄自〈順其自然〉的歌詞「Shine until tomorrow／Let it be」。目前常見的歌詞翻譯因為有前後文對照的關係，都直接將「Shine until tomorrow」翻為「直到明天」。此處是將歌詞節錄為一句格言，為了傳達格言內涵使用了不同的翻譯策略。

內文說明

1 編注：本書由道格・蘇爾皮與雷伊・史維格哈特（Ray Schweighardt）合著，詳細記錄了披頭四成員策劃《順其自然》專輯時的製作過程。

序

1 編注：原書出版時間為 2004 年，部分人事物與本書出版時已有落差，為忠於原著未做更動。

Chapter 1　唱首悲歌後振作起來

1 譯注：出自披頭四〈嘿！朱德〉的歌詞。

2 編注：1912 年～1990 年，英屬印度小說家、劇作家及詩人。

3 譯注：調音師（balance engineer）有多種翻譯，包括調音師和平衡工程師。

4 編注：生於 1948 年，英國唱片製作人，亦身兼作曲家、樂手等多種身分，被認為是史上最偉大的唱片製作人之一，其曾參與製作披頭四的多張專輯，有時被稱為「披頭四第五人」（Fifth Beatle）。

5 編注：瑪麗．霍普金（生於 1950 年），威爾士歌手，以 1968 年在英國排名第一的單曲〈往日時光〉（That Were the Days）聞名；詹姆斯．泰勒（生於 1948 年）則是七〇年代紅極一時的美國歌手，兩人皆為首批與蘋果唱片公司簽約的藝人。

6 編注：1944 年～2013 年，英國創作型吉他手，其於六〇年代末與蘋果唱片公司簽約，曾與喬治．哈里森合作過數首歌曲。

Chapter 2　誰都有難熬的一年

1 譯注：出自披頭四〈我有個感覺〉的歌詞。

2 編注：琳達為保羅的第一任妻子，兩人於 1969 年結婚，直到 1998 年琳達癌逝。披頭四解散後，夫妻倆都加入了羽翼合唱團（Wings），擁有深厚的夫妻感情。

3 編注：保羅曾說，蘋果服飾精品店的經營理念是「一個美麗的地方，讓美麗的人可以買到美麗的東西」（a beautiful place where beautiful people can buy beautiful things），主要販賣時裝與配件，但最終因虧損於 1968 年 7 月停業。

4 編注：莫西節拍之名，來源於英國利物浦的莫西河（Mersey River），為六〇年代興起的一股利物浦搖滾樂團風潮，是一種揉合了搖滾、R&B 等風格的音樂型態。

5 編注：此處為作者誤植，「追著合約跑」出自於〈我們倆〉的歌詞「You and me chasing paper」，「可笑文件」則出自於〈你從沒給我你的錢〉（You Never Give Me Your Money）的歌詞「You only give me your funny paper」。

6 編注：1920 年 ~1996 年，美國著名心理學家與作家，以對迷幻藥的研究聞名，詩集如《迷幻體驗》（The Psychedelic Experience）曾賦予了約翰‧藍儂許多創作靈感。

7 譯注：這首歌的靈感取自一位奈及利亞的康茄鼓手，「Ob-La-Di Ob-La-Da」在約魯巴語裡的意思是「人生總得繼續過」（life goes on）。

8 編注：1939 年 ~2021 年，美國音樂製作人和作曲人，其首創著名的「聲牆」手法，並於 1989 年作為非表演者被引入搖滾名人堂，曾入選 2004 年《滾石》雜誌「史上最偉大的藝人」。

9 編注：謝亞球場位於紐約市皇后區（Queens），披頭四於此地 1965 年 8 月 15 日的演出已拍成紀錄片。

10 編注：1900 年 ~1938 年，美國小說家，以詩意、悲劇、印象派散文與自傳文字聞名於世。

Chapter 3　我們在回家的路上

1 譯注：出自披頭四〈我們倆〉的歌詞。

2 譯注：全名揚尼斯‧亞歷克西斯‧瑪達斯（Yannis Alexis Mardas），也稱為魔術亞歷克斯（Magic Alex）或亞歷克斯‧瑪達斯（Alex Mardas）。

3 譯注：啟斯東警察是二十世紀初美國加州電影公司一系列搞笑電影中的警察，這個名詞後來也成為無能或荒唐警察的代名詞。

4 譯注：喜劇演員迪克·馬丁（Dick Martin）是《笑聲》的主持人之一。

Chapter 4　蜿蜒長路

1 編注：1936 年 ~2024 年，英國流行歌手，曾與披頭四一起在蘇格蘭巡迴演出。

2 編注：「床上和平運動」指當年為期兩週的反戰非暴力抗議行動。當時約翰與洋子知道他們的婚姻備受矚目，決定藉機宣揚他們的和平理念。

3 編注：樂音槽即黑膠唱片上的溝槽，原理為利用溝槽的深淺不一，讓唱針讀到不同的振幅，最終發出各式各樣的旋律。

4 譯注：聲牆就是用密集的管弦樂音，使音樂在任何播放器材中都能維持傳達厚度的美感。

5 譯注：這裡指英國足球隊里茲聯和切爾西。

6 譯注：「那節奏永不止息」（the Beat goes on）中的 Beat 首字母大寫。

7 譯注：《癲頭四》為一部虛構的搞笑電影，但其中樂團的一切都跟披頭四的實際情況類似。

8 編注：The Beatles & Co. 成立於 1967 年，最初目的是為了確保披頭四成員的商業利益。

Chapter 5　回來

1 譯注：傳說保羅‧麥卡尼早就死於 1966 年的一場車禍，後來是另一個跟他長相及音色類似的人在扮演他。坊間甚至盛傳如果將披頭四的歌曲〈九號革命〉（Revolution 9）倒過來聽，可以在其中聽到相關的隱藏訊息，而此訊息就是「讓我興奮，死人」（Turn Me On, Dead Man）。

Chapter 6　我感受到風的吹拂

1 譯注：出自披頭四〈愛上小馬〉的歌詞。

圖片版權

P.017：馬世芳

P.025：陳德政

P.035：Fedor on UNSPLASH

P.047：By Misterweiss at English Wikipedia - Transferred from en.wikipedia to Commons

P.057：Nick Fewings on UNSPLASH

P.103：By Misterweiss at English Wikipedia - Transferred from en.wikipedia to Commons.

P.125：By 6strings -https://www.flickr.com/photo_zoom. gne?id=23280137&context=set-58951&size=o, CC BY 2.0

P.147：By Eric Koch / Anefo, CC0, via Wikimedia Commons

P.175：By Julie Ceccaldi - „Sammlung Commodore ", Rüdiger K. Weng, CC0

P.200：By Josephenus P. Riley - Flickr: SAM_4386, CC BY 2.0

P.216：IJ Portwine on UNSPLASH

迴聲 echo 002

順其自然──屋頂上的披頭四
傳奇樂團邁向分崩離析的告別之作
The Beatles' LET IT BE

作者	史提夫‧馬特奧（Steve Matteo）
譯者	葉佳怡
責任編輯	簡敬容
校對	簡敬容、楊雅惠
封面設計	陳恩安
視覺構成	陳宛昀
總編輯	楊雅惠
出版	遠足文化事業股份有限公司 潮浪文化
發行	遠足文化事業股份有限公司 （讀書共和國出版集團）

電子信箱	wavesbooks.service@gmail.com
粉絲團	www.facebook.com/wavesbooks
地址	23141新北市新店區民權路108-3號3樓
電話	02-22181417
傳真	02-86672166

法律顧問	華洋法律事務所 蘇文生律師
印刷	中原造像股份有限公司
出版日期	2024年7月24日
定價	380元

ISBN 978-626-98262-1-6（平裝）、9786269826223（PDF）、9786269826230（EPUB）

潮浪文化社群平台

順其自然——屋頂上的披頭四:傳奇樂團邁向
分崩離析的告別之作/
史提夫.馬特奧(Steve Matteo)著;葉佳怡譯. -- 新
北市:遠足文化事業股份有限公司潮浪文化,
2024.07 面;　公分 譯自:LET IT BE. ISBN 978-
626-98262-1-6 (平裝)
1.CST:披頭四 2.CST:樂團 3.CST:搖滾樂
4.CST:英國
912.9　　　　　　　　113002421